兒童陶全書

簡單有趣的 **11** 種玩陶手法，捏出創意十足的陶器！

呂嘉靖 著

積木文化

目錄

作者說說話

《兒童陶書》及進階二書初版是 2004 年 8 月，繼《生活陶》書系一年後出版。有了先前的經驗，工作團隊駕輕就熟，順利出版。之後辦簽書會時面臨書系客群定位的疑慮，在接下來的時間，接到一些學校老師求助的電話。慢慢發現許多中小學都有基礎設備，但新手老師循書中的教學步驟授課，最後卻卡在燒製的部分。當時積木文化也徵詢我是否再編撰有關設備操作的書，後來考慮種種因素而作罷。然而，透過此管道認識非常多的同好。甚至在多年後，在一個離島的海邊小學，我發現熟悉的景象，原來在我的陶書影響下，歷屆學生的作品陳列擺設於校園，成為最好的裝飾。甚至，有些作品自我升級，進而成為學校的特色。後來在該校老師引領下，發現成組的作品敘述了師生對陶瓷的認知。這種情況已經超越書系當初的預期，也領悟教育的傳播之功。

我並非兒童教育的專業，當初要編撰《兒童陶》實在可參考的資源不多。後來反求諸己，自家的孩子就成了我的諮詢對象。我有三個小孩，二男一女。他們的童年有很多的時間都隨著我在泥堆中磨蹭過來，我在工作過程兼代褓母一職，每個孩子從破壞開始，而漸漸有具形的概念。間而會要求我參與製作，過程中其實是相互學習，慢慢積累一些有趣的作品。雖然孩子們長大後各自發展，但這些過程也成為溫馨的記憶與寶貴的經驗。

兒童的創造力幾乎伴隨遊戲而來，隨手給他們一塊黏土，就會出現很多結果。在成立工作室期間，有機會至小學或安親班授課，就實際體會到兒童陶藝教學的複雜。基本上幼童不具備組合能力，只能誘導其透過觸感去學習掌控黏土，並協助完成成品。學齡中的兒童小肌肉掌控能力漸強，就開始探討工具的使用，懂得透過模仿來組合黏土。進入高年級，理解力與執行力漸漸成熟，可以用引導的方式讓學童自行發揮。這只是總例，不包括學童的稟賦與性向。因此，書的設計也採用了《生活陶》的規格，用圖片逐步展示工序。手感與工具的使用加強，成品也刻意簡化並符合學童所能接受的標準。只是有些讀者反應，將《兒童陶》作為學陶的入門參考，也是非常特別。也讓我體悟一本書的出版，因觀看角度的不同，橫看成嶺側成峰，適用就有價值。

曾經指導過研究生以《兒童陶》作為對學童注意力影響的論文，就個人觀點，專注是做好任何事的基本要求。許多牽涉文明進展的過程總會有「實用」與「價值」的考量。《兒童陶》傳達學習的方式，經過書的編撰，讓我領悟，陶瓷的製作有絕大的部分來自本能，人類重複百千年來先人走過的足跡。但見許多初學者未曾與古人聯繫，卻能製作出相似性極高的器形。而許多前人隨興作品，卻與現今地球上仍存在的原始民族作品相神似。相較官窯類精品又是如此的神秘而難以理解。其中最大的差異應在於「流傳」與「接續」。我們處在一個文字與圖像「流傳」與「接續」極為便利的時代，書的「價值」在流傳、在接續。數千年以來，人類工法與技巧以師徒制承傳。這種體制保留代代工匠的智慧，但會因為戰亂或社會動盪，而斷了傳承。古人所謂「不傳之密」就因侷限於少

數人手中，而造成知識的中斷。明末宋應星撰寫「天工開物」，將非主流的百工百技完整記錄。讓我們對當時的社會狀況得以了解，甚至有研究論文直指此書影響了西方的工業革命。現今，早已不存在紀錄與流傳的問題。然而，書本規範了陶藝的工法、步驟。讓玩土戲陶，有了規矩。有了規矩才成的了方圓，而實用與否，就交給讀者去論定了。

近年來，我們整體社會在生活需求逐漸滿足後，精神層面就漸漸透過才藝來涵養。兒童教育會影響整個社會的未來，陶藝課程之於兒童基礎教學與美學的涵養行之有年，推行無礙，甚至有許多學校以此為特點。至盼改版後的《兒童陶全書》能對兒童陶藝教育有所助益。

我們一塊樂陶陶

泥土對孩童有一定的吸引力，或許是因為它具備容易操控變形的特質。對我們這一輩的人來說，大多數的人，小時候都有玩土的美好經驗。當然，這可能會因城鄉環境的差異而略有不同。對鄉村小孩來說，利用俯拾皆是的土來製作玩具戲耍是自然而然的；反之，在都市成長的孩子，受限規格化與侷促空間的限制，似乎將泥土給遙遙的隔開，除非經過刻意的安排，一般接觸土的機會相當有限。

因為擔心玩土之後的善後問題，很多大人禁止兒童碰觸泥土，這種將泥土等同髒污的錯誤觀念，造成孩童初次接觸陶土時，會抱著遲疑與嫌惡的態度，而不能放鬆心情任意玩耍。是以，教導孩童正確看待陶土的角度，是學習兒童陶的第一要務，對材料的認識與正確的操作更是師長與孩童之間必須達成的共識。

記得小女兒小學四年級時徵詢我意見，表達要接待班上師生來工作室作陶。我雖然擔心，卻又不忍讓她失望，於是小小的工作室一下子擠了三十多人。接待這麼多以前沒接觸過陶藝的小朋友，為了讓場面不致失控，雖然我事先做過整理，客人來了也再三交代該注意的事項。開始時，也許是因為對陶土的好奇，也或許是對陌生環境的警戒，起初的一小時相安無事；一小時過後，開始騷動、亢奮，接二連三的泥漿翻了、陶土亂丟……，狀況不斷。我趕緊請他們洗洗手、喝養樂多、吃餅乾，而後盡快結束這段課程。由此我觀察到孩童的耐性極限會有高、低年級的差異，但課程單元的吸引力也是關鍵，這些累積的經驗將會在書中跟各位分享。

作陶是一種觸覺的延伸，透過雙手肌肉的運作，陶土會改變形狀，成為心目中理想的造型。其中若能有工具的輔助，就更能得心應手。本書將我長久以來教導陶藝的幾種常用手法，用簡單的動詞一個字來強調工作的方法。為了免於枯燥，我設計了一系列的單元作品，讓讀者習陶時能有參考依循的標準。但是，我深信「創造力」會在既有的方法運作中受到激發，所以在模仿製作的過程中，千萬別忘了加入自己的想像力，讓屬於自己的一些獨特想法能夠發聲。

作陶，無論是在課堂教學或私下自己玩，事先的準備非常重要，一些素材和工具，甚至圖案都要有周全的準備，否則縱有萬能的雙手，也會有力有未逮之處。本書使用的材料與輔助工具都盡可能取自生活周遭，以利製作的方便；而創作單元也希望做出有用的生活陶，盼能引起讀者的共鳴。

生活的技能來自經驗，而作陶的竅門在於實作，作陶的方法和生活技能有異曲同工之妙，不經過實踐就無法獲得。本書只能提供可依循的路徑，幫助兒童正確學習，但如果希望作得工巧，就要靠自己不斷的練習，對陶土的特性及工具的使用才會得心應手。「處處留心皆學問」，本書既是入門，留心就是門檻。

part 1
基本概念篇

開始玩陶囉！

不要擔心，先跟我們一起打開工具箱，看看
有哪些工具可以使用，再想想希望幫自己的
小小工具盒安排哪些工具？然後，跟我們去
玩玩陶土調色盤，把灰灰的土打扮出亮麗的
顏色，接著就可以準備動手囉！

打開工具箱

從接觸陶土開始，到一件作品的完成，會經過非常多的工序，只靠雙手難免有不足之處，這時，使用工具就顯得特別重要。以前的人靠經驗的累積，發明與製造了許許多多的工具。面對這些種類繁多的工具，古人甚至感嘆「無以為名」，更何況是初步接觸兒童陶的朋友，不知該如何稱呼及從何入手，其實可以想見。

本篇針對做陶需要，挑出一些簡單、方便且常用的工具，將之區分為必備工具、陶板工具、雕塑工具、裝飾工具。顧名思義，必備工具自然是指作陶所需的基本配備；至於說到加工需要，不外乎就是「塑造」、「雕刻」、「裝飾」，甚至局部性的「切」與「割」，這些，就概略歸納為後面的三種。

我們將這些工具以圖文分類的方式來呈現，只要按圖索驥，就不會對何時該使用何種工具感到迷惑，隨時都有稱手好用的工具協助工作的進行。至於工具的取得，以台灣現有的條件，美術社和工具專賣店都可方便購得，無論單件、成套皆可視需要選購。建議師長讓小朋友都為自己準備一個小小工具盒，然後依據需要逐漸添購。

需要特別注意的是：工具每次使用後都應當保持清潔，讓它維持良好的使用狀況，正確的使用可延長使用期限，才會成為你作陶的好幫手。有時自己動手作工具，或動動腦收集一些生活廢棄品再利用，無論是用來輔助成型和製造肌理，常常也有意想不到的效果喔。

必備工具

01　直角尺：為取得標準角度的陶板，常會需要直角尺當作輔助，尤其要取得方形陶板時更不能缺少。

03　圓形作品需要調整時，一定會需要使用轉盤，慢慢轉動轉盤一邊仔細的修整，就能做出很棒的作品。

02　泥漿：調好的泥漿是重要的材料，因為不管任何點、面要結合在一起都需要泥漿。此外再黏著後用力的擠壓，空氣會隨泥漿被排出，減少作品裂開的機率。

04　鋼絲鋸：鋼絲鋸可以使用於小型陶土的切割，特點是僅以單手即可使用。

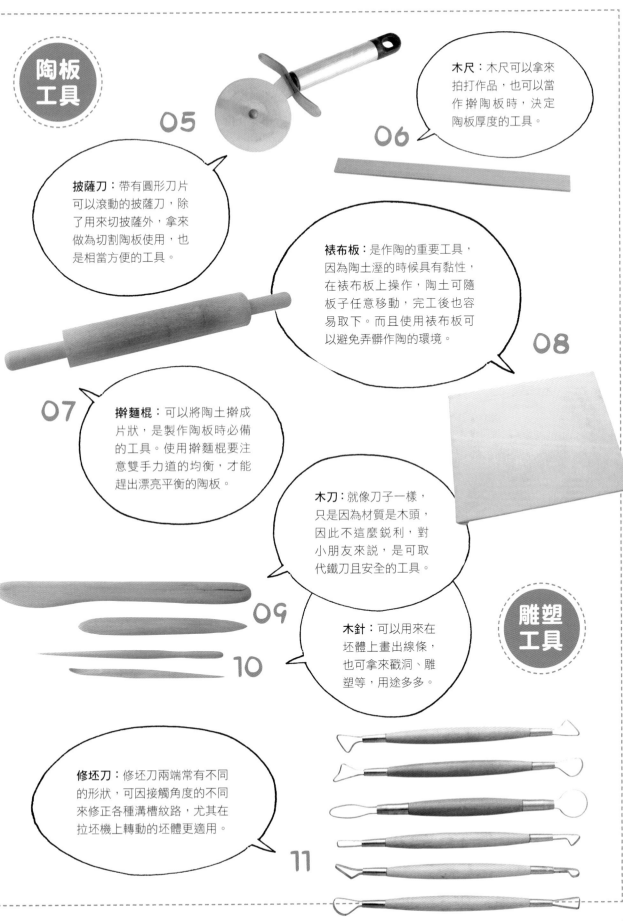

陶板工具

05

披薩刀：帶有圓形刀片可以滾動的披薩刀，除了用來切披薩外，拿來做為切割陶板使用，也是相當方便的工具。

06

木尺：木尺可以拿來拍打作品，也可以當作擀陶板時，決定陶板厚度的工具。

08

裱布板：是作陶的重要工具，因為陶土溼的時候具有黏性，在裱布板上操作，陶土可隨板子任意移動，完工後也容易取下。而且使用裱布板可以避免弄髒作陶的環境。

07

擀麵棍：可以將陶土擀成片狀，是製作陶板時必備的工具。使用擀麵棍要注意雙手力道的均衡，才能擀出漂亮平衡的陶板。

木刀：就像刀子一樣，只是因為材質是木頭，因此不這麼銳利，對小朋友來說，是可取代鐵刀且安全的工具。

09

10

木針：可以用來在坯體上畫出線條，也可拿來戳洞、雕塑等，用途多多。

雕塑工具

修坯刀：修坯刀兩端常有不同的形狀，可因接觸角度的不同來修正各種溝槽紋路，尤其在拉坯機上轉動的坯體更適用。

11

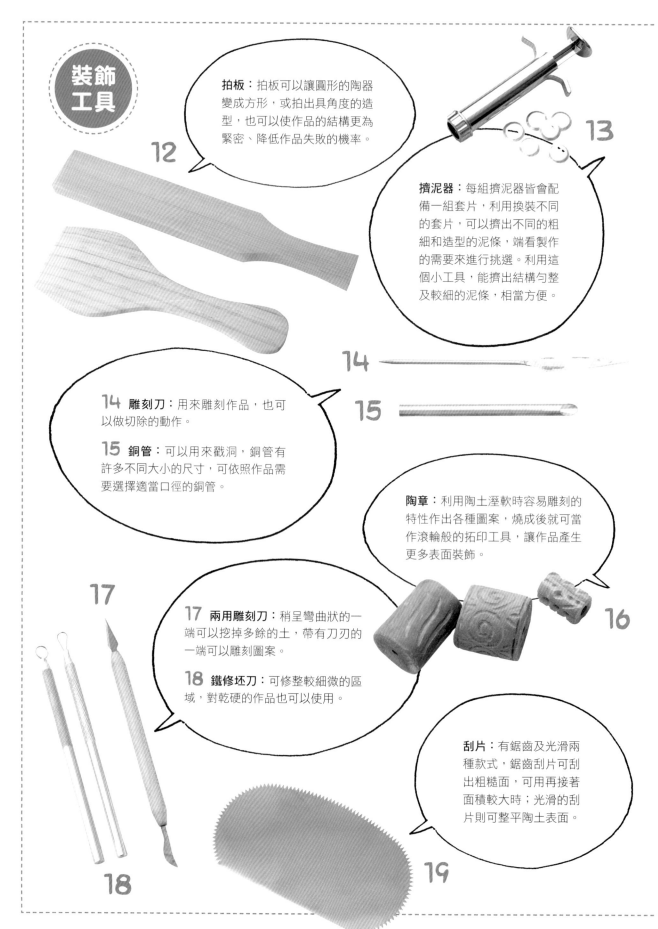

裝飾工具

拍板：拍板可以讓圓形的陶器變成方形，或拍出具角度的造型，也可以使作品的結構更為緊密、降低作品失敗的機率。

12

13

擠泥器：每組擠泥器皆會配備一組套片，利用換裝不同的套片，可以擠出不同的粗細和造型的泥條，端看製作的需要來進行挑選。利用這個小工具，能擠出結構勻整及較細的泥條，相當方便。

14

15

14 雕刻刀：用來雕刻作品，也可以做切除的動作。

15 銅管：可以用來戳洞，銅管有許多不同大小的尺寸，可依照作品需要選擇適當口徑的銅管。

陶章：利用陶土溼軟時容易雕刻的特性作出各種圖案，燒成後就可當作滾輪般的拓印工具，讓作品產生更多表面裝飾。

16

17

17 兩用雕刻刀：稍呈彎曲狀的一端可以挖掉多餘的土，帶有刀刃的一端可以雕刻圖案。

18 鐵修坯刀：可修整較細微的區域，對乾硬的作品也可以使用。

刮片：有鋸齒及光滑兩種款式，鋸齒刮片可刮出粗糙面，可用再接著面積較大時；光滑的刮片則可整平陶土表面。

18

19

陶土調色盤

製作色土在本書是很重要的一個方法，因為就兒童陶而言，色土製作出來的作品，本身就具有顏色，不必再經過上釉程序，就能呈現出一件完成的作品，對小朋友來說，是很容易獲得成就感的方法。

其實製作色土很簡單，只要花些時間準備，就能製作出各種顏色的色土，需要的時候隨時可以用，如果用來做魚眼睛、貓咪身上的花紋等，許多作品經過色土的點綴，表情馬上就豐富了起來。好好利用色土，來個開心的玩陶體驗吧！

必備工具和材料

色料：是乾燥粉末狀的，可在販售釉藥的商店購得。價格較昂貴、污染性高，取用時不要浪費。

秤：一般來說，陶藝工作者會挑選秤重量較大的秤，以符合實際工作上的需要。這種家用公斤的標準秤，是在教學上或需要小量使用時，用來精確量出所需色料和土礦時使用。

土礦：就是完全乾燥的土塊，與色料調和後就成了具有顏色的色土。

鐵鎚：鐵鎚可以用來敲碎土礦，以方便土礦和色料的混合。

量匙：用來取出需要的色料，因為一般而言，製作色土需要的色料量並不大，使用量匙會比較精準。

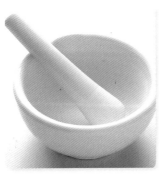

研磨缽：敲碎的土礦會呈現顆粒狀，因此需要再使用研磨缽將土礦磨細，這樣才能與色料充分混合。

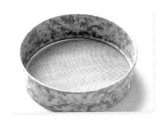

篩子：研磨之後的土礦如果還不是很細緻，就可以使用篩子篩過，將較粗的顆粒篩掉。

如何製作色土

1 以秤量出約 1kg 的土礦。土礦與色料的比例約為 1kg 土礦加入 100g 的色料，可以依照所需色土的多寡準備土礦和色料。

4 以秤量出 100g 的色料。色料價格昂貴，且容易污染衣服，使用時要小心不要撒出來。

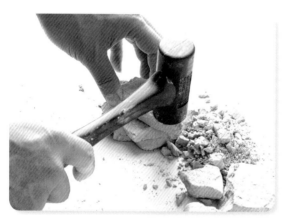

2 以鐵鎚將土礦敲碎。敲碎時下方可以鋪一張白紙，方便收集敲碎後的土粉。

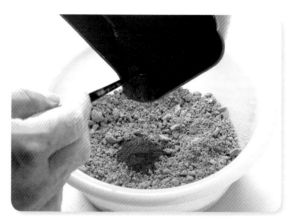

5 將秤上的色料倒入研磨缽中，混合色料與土粉。

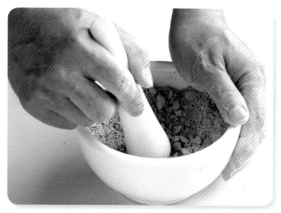

3 以研磨缽將土礦磨成更細緻的粉末。磨得夠細才能與色料充分混合。

6 接著將色料、土粉倒入小臉盆中，並倒入約 100cc 的水。水量若太少會太濃稠無法揉合，寧可稍多一些，若是太溼還可以放到石膏模上吸水。

7 　戴上手套，將土、色料、水充分混合，攪拌
　　均勻至呈奶油狀。

10 　等水分吸收差不多時，在石膏模上將色土
　　揉成塊狀。

8 　將混合好的色土泥漿倒在石膏模上，讓石膏
　　將多餘的水分吸收。

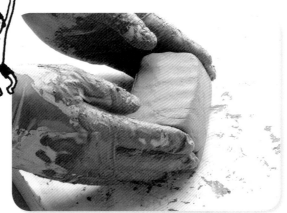

11 　再輕輕拍打，將色土整成方塊狀。

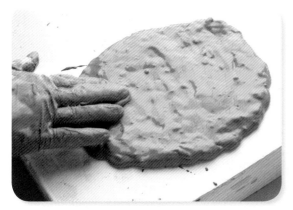

9 　將泥漿抹平，使接觸面變大，會更容易讓色
　　土快速變乾。但是注意不要放太久，土變太
　　乾也不行。

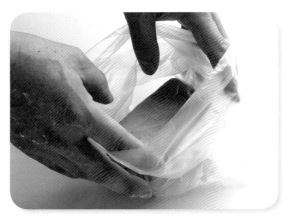

12 　製作好的色土放入塑膠袋中，以免水分流
　　失。保存妥當的色土，在需要時就可取出
　　使用，十分方便。

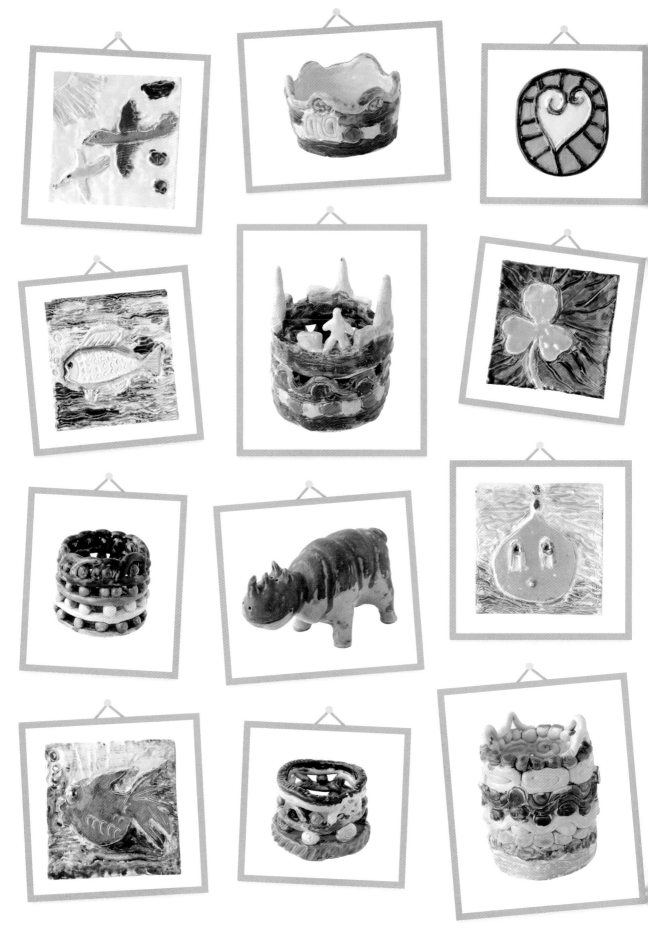

part 2
入門學習篇

準備動手囉！
不要緊張，先跟我們走一圈，了解一下玩陶的
十一大基本手法。然後，只要每個步驟都確確
實實的作，放鬆心情，讓想像力盡情的翱翔，
你就能作出獨一無二的作品囉！

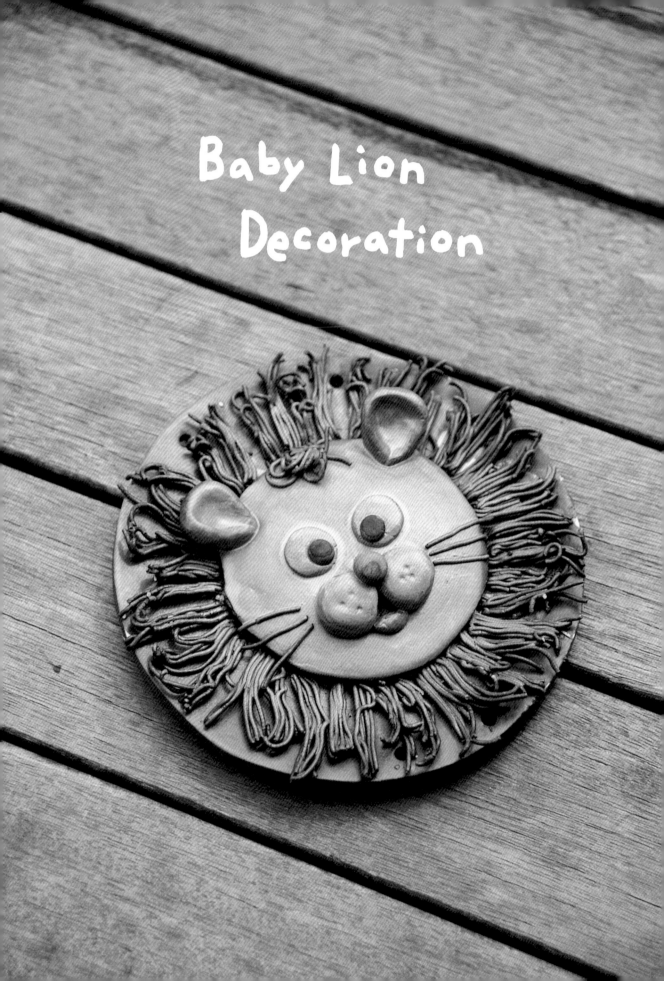

Baby Lion
Decoration

擠
SQUEEZE

1 squeeze

老師的話

要做出可愛的小獅子，重點就在於表現出蓬蓬的鬃毛，選擇適當的「套片」，用擠泥器擠出一束束的細泥，再把它們等長切下，然後細心的排列在小獅子圓圓的臉上。在成形的過程中，可以想想要怎樣做出未來威風的森林之王。

擠泥器的用途很多，例如，可以用來製作人偶的頭髮，或當作線條來畫出圖案的輪廓，不但變化豐富而且容易學習。

使用擠泥器首先要注意土的溼度，尤其小朋友力氣小，土如果太硬，製作不但費力，也容易折斷。使用軟硬適中的土，盡量不要讓冷氣和電風扇直吹，以免還沒想好怎麼做獅子的表情，陶土就已經快速變乾了。

小朋友們可以先蒐集動物圖片或圖案，在紙上畫出草稿，再依照草稿慢慢完成，一定能做出很棒的作品喔。

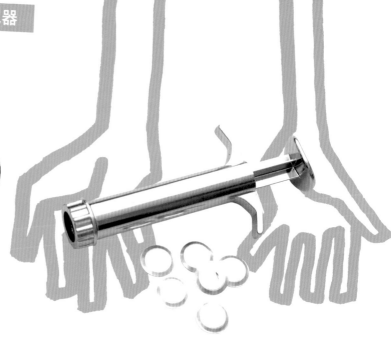

工具有話說・擠泥器

擠泥器只要更換不同的套片，就可以擠出各式各樣的泥條喔！

基本方法做做看

方法1：大塊土塊的擠法

大拇指和食指交接處，就是虎口喔！

1 左右手拉著鋼絲線，可以一手大拇指頂著土塊，力道均勻的往內拉，就能將土切下，順利取下一塊土。

2 將取出的土握在雙手中。注意不要隨意揉捏，以免破壞土的結構。

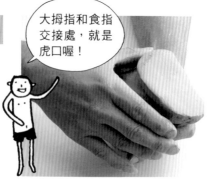

3 以雙手虎口握住土，雙手力道同時往內，朝中間施力。

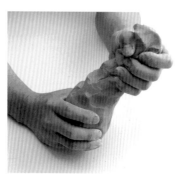

4 左右手分別順著土塊兩端擠壓，順勢旋轉，慢慢將土條以擠的方式拉長。

方法2：運用擠泥器的擠法

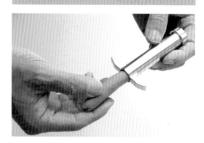

1 揉一條和擠泥器粗細差不多的土條，將土放入擠泥器中。

2 推壓擠泥器，經由更換前端不同的套片，擠出泥條，就可產生各種粗細不同的變化。

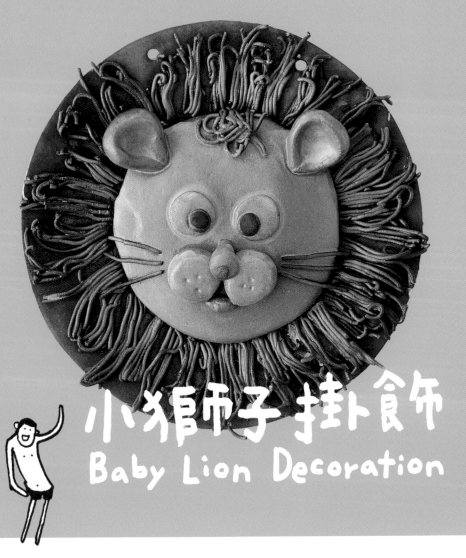

小獅子 掛飾
Baby Lion Decoration

1　準備一塊土片，握住擀麵棍握把，以均勻的力道前後推動，就能擀出一片平整的陶板。

2　將圓形的器具例如大碗、圓碗等，放在陶板上，再使用雕刻刀，沿著容器邊緣將陶板切成圓形。

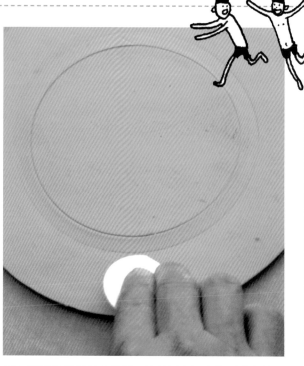

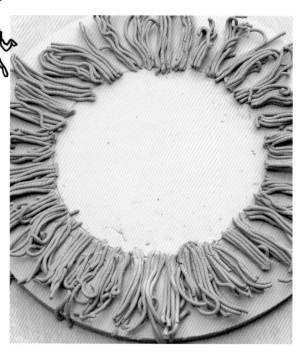

3 以圓規畫個較小的圓，接著以有鋸齒的刮片沿著小圓外圍刮，這樣可以刮出粗糙面，讓下一個步驟的小獅子鬃毛可以牢牢結合，不至於脫落。

5 沿著步驟 3 畫出的小圓外圍，有耐心的擠黏出一圈完整外圍。注意排列的疏密長度要整齊，這樣小獅子才會有漂亮的鬃毛喔！

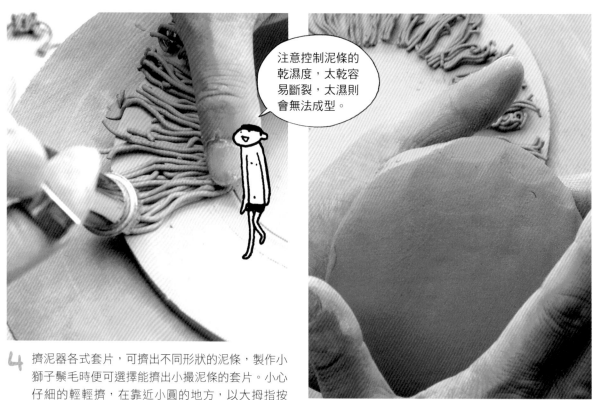

注意控制泥條的乾濕度，太乾容易斷裂，太濕則會無法成型。

4 擠泥器各式套片，可擠出不同形狀的泥條，製作小獅子鬃毛時便可選擇能擠出小撮泥條的套片。小心仔細的輕輕擠，在靠近小圓的地方，以大拇指按壓，讓泥條與陶板緊密結合，外圍切齊就可以了。

6 取一圓形陶板，放在手上輕輕壓，形成稍許弧度，大小與步驟 3 的圓形相似。

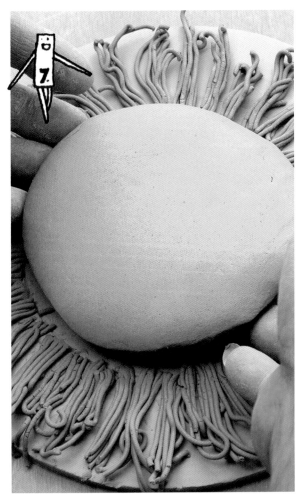

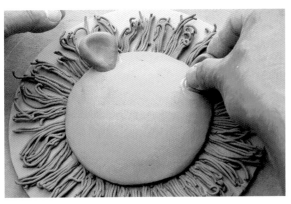

7 在小圓上以有鋸齒的刮片刮出粗糙面，並塗上泥漿後，雙手輕捧圓形陶板，小心的放到小獅子正中央。

9 取兩小塊土塊，做出上寬下窄的小獅子耳朵形狀，在接著處刮出粗糙面並塗上泥漿，黏上小獅子的耳朵。

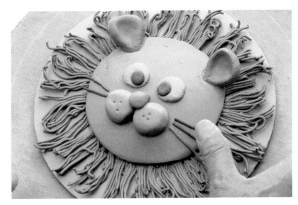

10 接著以圓形土片加上黑色色土做的小圓，做成眼睛；以兩大塊圓形土中間加一塊水滴狀土做成鼻子；以擠泥器擠黑色細條做成鬍鬚。完成小獅子五官之後一一以泥漿黏上。

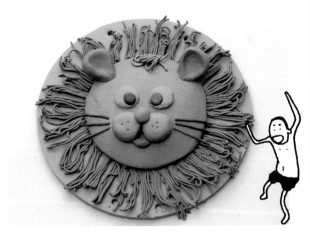

8 以手掌外側均勻的按壓，使上下陶板能夠緊密的貼合。注意力道要控制好，讓上下陶板能保護小土條，再接著處形成緊密的結合。

11 大致完工之後，以銅管在作品上方戳出兩個洞，這樣燒製後就可以將小獅子掛在牆面上。可愛的小獅子掛飾於是完成囉。

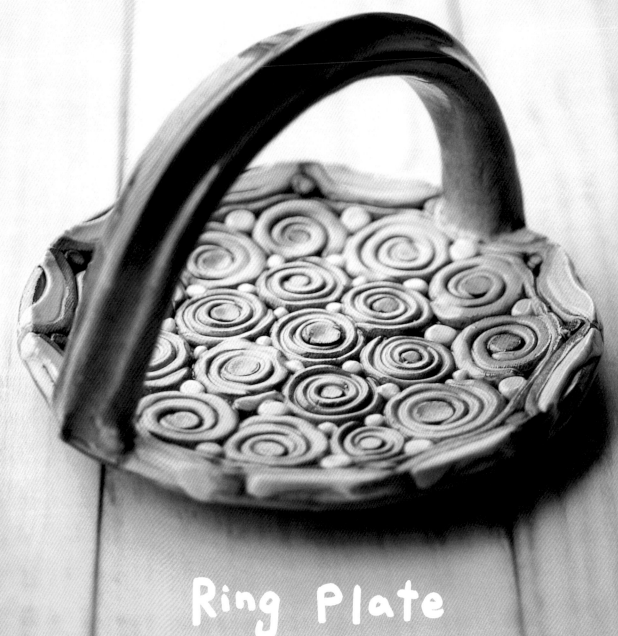

Ring Plate

搓
TWIST

老師的話

不知道小朋友有沒有搓過湯圓呢？其實「搓」得好的重點，就是用力要均勻，這樣不管是搓圓球和搓土條，都能搓得夠圓、夠平順。

這次我們運用蕨類植物嫩芽生長時出現的漩渦圖案，作為製作圈圈水果盤的靈感。小朋友只要有耐心的搓出一條條土條，再慢慢捲起來排列整齊。就能做出漂亮的水果盤。

向大自然學習，是我們創作時常常會使用的方法喔。所以下回當你到野外踏青時，可以多多觀察，自然界有許多奧妙處，像蜘蛛結的網、土蜂做的窩、花瓣排列的順序的等，仔細一看，原來都蘊藏無限的秩

序與美感呢！甚至平常我們感受不到，但在自然課時可以從顯微鏡下觀察到的細微世界，都充滿豐富的圖案變化。

做完這次的圈圈水果盤，小朋友是不是也想練習其他的圖案，再動手試試呢？

> 雕刻刀可以用來切割陶土，尾端打造成圓針狀，還可以用來戳洞、雕刻，用處多多。

基本方法做做看

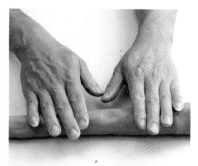

1 雙手平放在泥條上，力道均勻的前後推轉泥條。

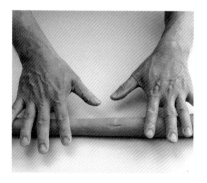

2 邊推邊將雙手往左右兩邊移動，這樣就能慢慢的將泥條推長、推勻。

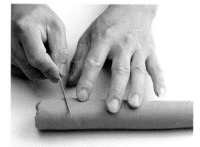

3 使用刀子以等距離輕刻泥條，做出等會兒要切割的記號。

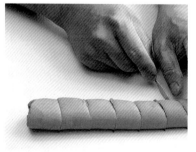

4 以刀子將泥條切成一段段。此時使用的刀子可以是雕刻刀，也可以是美工刀，只要方便取得的工具都可以使用。

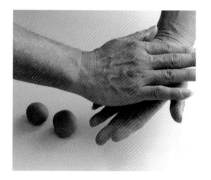

5 將小段泥土放在雙手手掌間，以雙手慢慢搓出泥球。

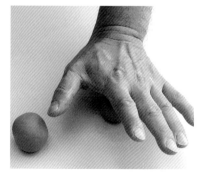

6 也可將小段泥土放在桌面等平面上，以單手繞圓的方式搓出泥球。

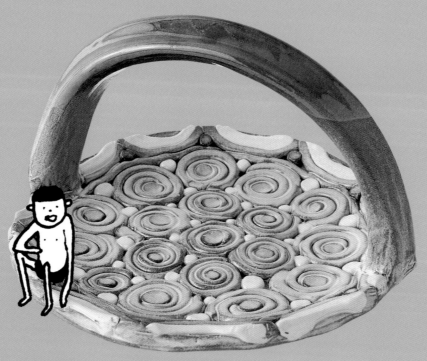

圈圈水果盤
Ring Plate

1　準備色土、紗布以及水果圓盤，水果圓盤可以是塑膠盤，也可是木盤。決定容器的原則是：想想作品想呈現什麼形狀、大小，找到能符合的容器就可以了。

2　將紗布放在水果盤上。鋪上紗布是為了不要讓土直接黏在水果盤上，這樣完成後才比較容易取下。

3 以擀麵棍擀出一塊陶板，並依照想完成的尺寸切出適當大小的圓形，注意圓形陶板務必比水果盤小。

4 將圓形陶板輕輕的放在鋪了紗布的水果盤上，並小心的按壓，讓陶板順著水果盤成型。

5 搓出粗細相同的長土條，並從一端慢慢捲起，另一端以手拉著土條，捲出蜷曲的形狀。

6 以紅棕色色土搓出小圓球，放在捲起的圖案中間。放的時候要稍微按壓，使小圓球與捲起的土條緊密結合。

排的時候要用點兒心，才會有漂亮的形狀喔！

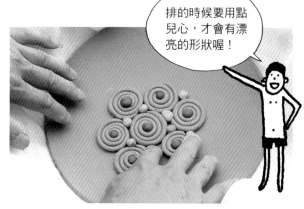

7 將捲好的圓形從盤子中央開始排列。排上時記得要先在盤面上刮出粗糙面，並塗上泥漿。排好的圓圈中間縫隙，可以再以其他顏色色土搓的小圓球填滿。

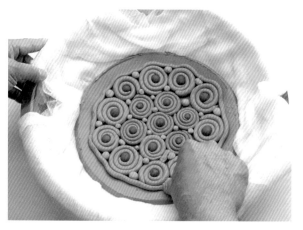

8 有秩序的鋪滿了圓形之後，外圍可以土條繞一圈，並輕輕按壓，有固定整體結構的效果。

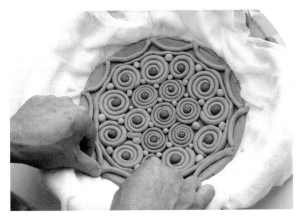

9 搓出土條後，切成等長的小段，並一一黏在外圈，注意全部黏上後每一段都能接在一起，且都能等長，因此一開始土段的長度就要稍加計算。

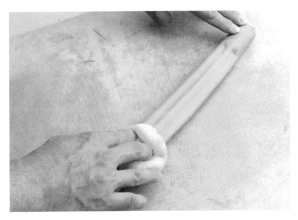

12 土條一端以手固定，另一手比中指和食指按壓溼海綿，順著土條擦過，讓土條有點變化，出現想要的形狀。

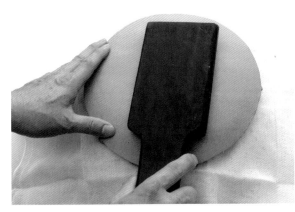

10 放置約半天使土稍乾後，將整個水果盤拿起，小心的反蓋在塑膠水果盤底，以拍板輕拍，使結構緊密。

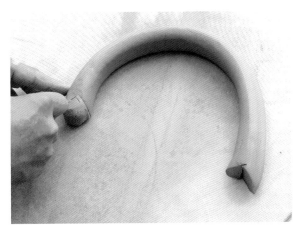

13 以刀子將土條兩邊切出接合面，並以適當的工具例如刮板或修坯刀在接合處刮出粗燥面。

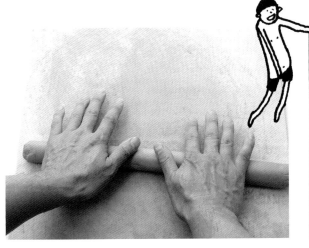

11 準備一塊土放在裱布板上，以雙手前後推動搓成土條，搓成適合做成提把的粗度。

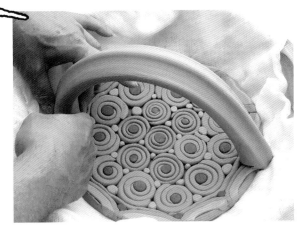

14 以泥漿塗在提把上，接合提把和水果盤。實用又美觀的圈圈水果盤就做好了。

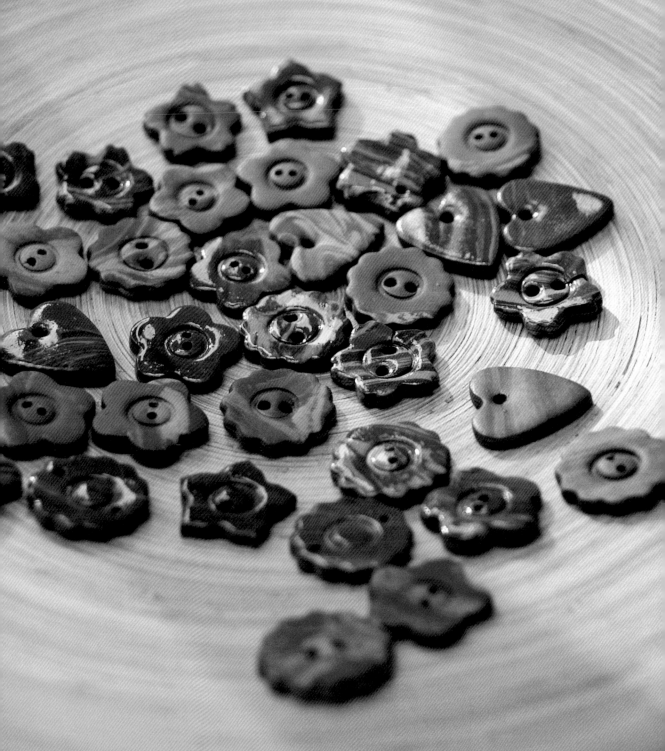

Rainbow Buttons

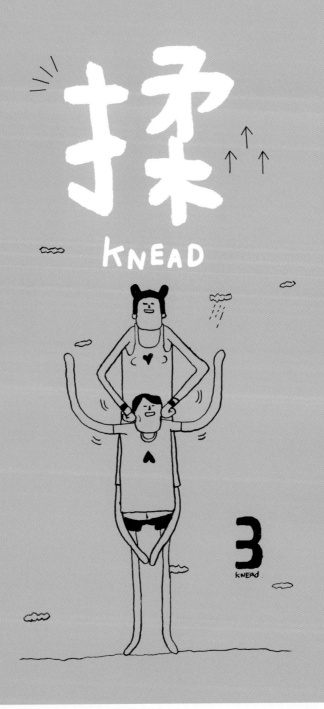

揉
KNEAD

3
KNEAD

說到「揉」，這可是很重要很基本的方法喲，因為只有正確的手法才能將陶土揉勻，將空氣揉出；要是這個部分沒處理好，作品是不可能燒製成功的，所以「揉」是做陶很重要的基礎。

我們這次藉由揉和色土做出彩色的花釦，一方面學會揉的技巧；一方面練習掌握揉的程度，表現出好像彩虹的顏色。

其實，這個方法，我們聰明的祖先就已經會使用囉，他們用不同顏色的土或揉或疊，隨意製造出許多精緻美麗的器皿，那時稱呼這種方法有一個特別的名稱——「絞胎」，意指坯胎是由兩種以上的色土重疊，經「揉」的動作後產生絞扭的紋彩變化而得名。

運用這個原理，用不同的色土就能夠揉出不同的搭配組合。彩虹一般的色土不僅可以做釦子，也能做珠珠串成項鍊，你說這個主意是不是很棒呢？

銅管可以戳洞，本單元的釦眼就要靠它了。

基本方法做做看

1 將待揉的土塊堆疊起來集合成一堆。

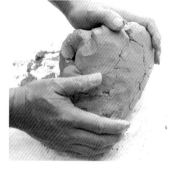

3 以雙手向中間擠壓，開始揉土的動作。

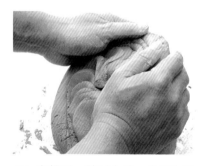

5 在揉了一陣子之後，會因為同方向旋轉受力而可以將土揉成菊花狀。

2 土塊如果太乾，揉的時候會出現許多裂痕，因此要在土塊上噴水，使乾溼適中，讓土更容易揉合。

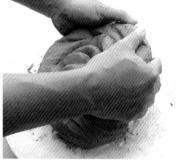

4 朝同一方向有節奏的揉，每一個面向都要均衡的施力，才能揉得勻。

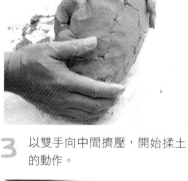

6 最後再將土滾動揉勻，揉成饅頭狀即可。仔細揉過的土不會包含空氣，就可以安心的做作品，而不會有包住空氣在燒製時產生爆炸的情況了。

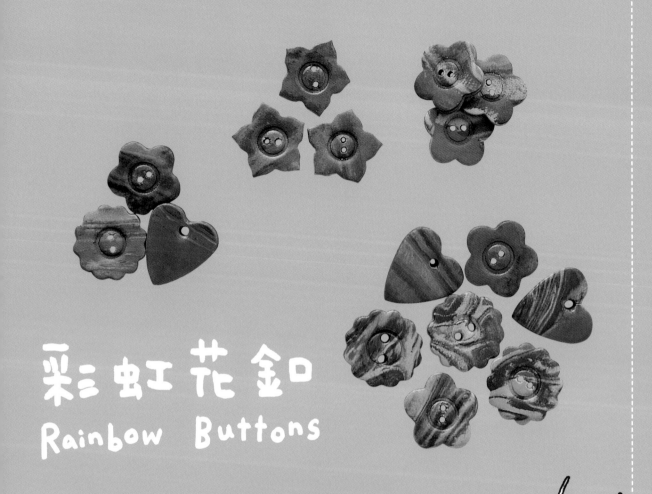

彩虹花釦
Rainbow Buttons

1 準備不同顏色的色土,切成方塊後擺放在一起。色土的顏色可以依照個人喜好。這可是決定你的彩虹花釦會呈現什麼顏色的重要步驟喔!

2 雙手握住色土團,開始揉的動作,以手將色土慢慢揉合在一起。

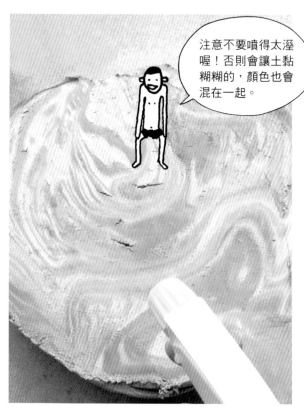

注意不要噴得太溼喔！否則會讓土黏糊糊的，顏色也會混在一起。

3 揉的色土團放在裱布板上，雙手握著鋼絲線兩端，將揉好的土從中間切開。

4 揉好的土若太乾的話就會開始裂，因此要在揉好的色土上噴水。

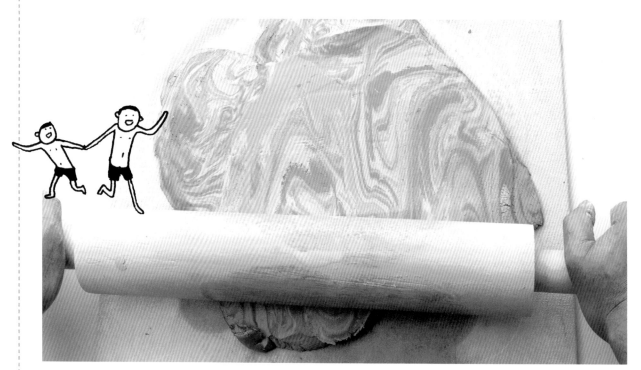

5 雙手握住擀麵棍兩端，前後均衡的推滾，將色土團擀成彩色陶板。

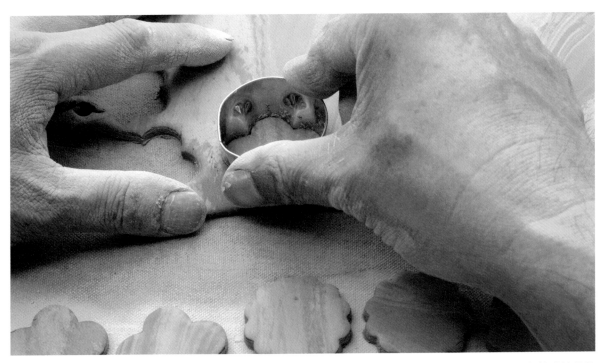

6　利用各種模子按壓在陶板上，就會出現各種想要的形狀。模子可以是做西點的工具，也可以是瓶蓋或其他隨手可得的用品。

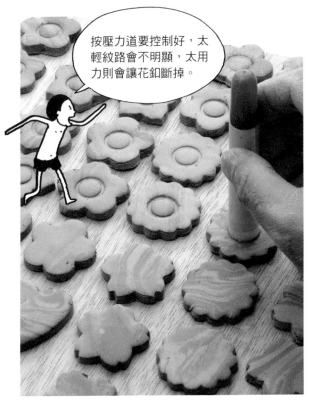

按壓力道要控制好，太輕紋路會不明顯，太用力則會讓花釦斷掉。

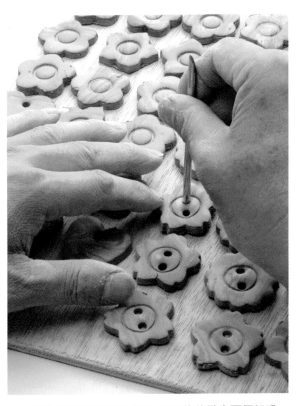

7　在做好的釦子中間以筆端壓出圈圈，作為下個步驟戳出釦眼的位置。當然也可以使用其他具有圓形形狀的工具來按壓。

8　再以銅管戳穿釦子中間，要平均的戳出兩個釦眼，銅管有許多種尺寸，記得要找尺寸適合的，因為燒過之後釦眼會縮小，這點要先考慮進去喲！

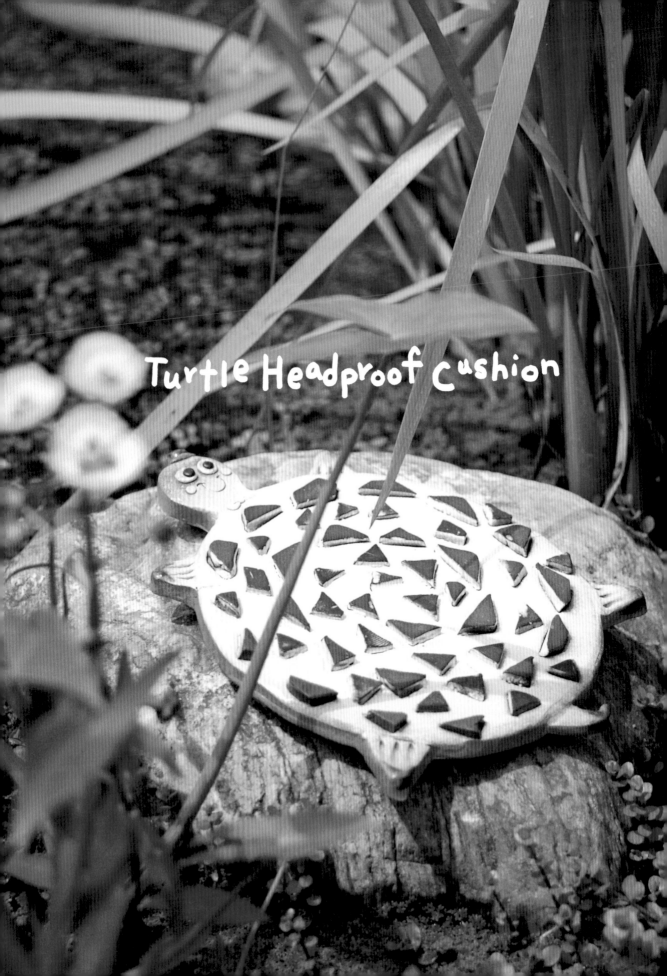

Turtle Headproof Cushion

撺
ROLL

4

ROLL！ROLL！

老師的話

記不記得，當美味的熱湯上桌時，為了保護桌面不被燙傷，家裡是不是都會準備一些隔熱墊？既然隔熱墊是日常生活中餐桌上必備的一員，那麼這次，就讓我們親自動手做一個可愛的烏龜鍋墊吧！

小朋友好不好奇為什麼要用陶土做鍋墊呢？其實是因為陶土堅固又耐高溫，如果利用厚度相近的小土塊排列出圖案，不但看起來美觀，鍋底的溫度又可以適當的散發，熱湯鍋就不會弄壞餐桌了。

除了動物之外，你也可以做成植物或其他單純形狀的鍋墊。

只有一點要特別注意，就是要留意鍋墊的厚度，如果使用較大的鍋子，就要做厚度足夠且夠寬的鍋墊，因為如果做得太薄，無法隔熱就會失去保護餐桌的作用了。你想不想做一個送給媽媽？這可是一件實用又貼心的禮物喔。

工具有話說・擀麵棍

需要先擀製陶板的作品，說什麼也不能少了擀麵棍的幫忙！

基本方法做做看

1 以鋼絲線取一塊土後輕輕地拿起，放在裱布板上。拿土片要雙手拿同一端，不可以從左右兩端捧，這樣會破壞土的結構。

2 在土片兩旁放木尺，以擀麵棍擀過。木尺可以將一條或兩條疊在一起，甚至三層，端看想要趕出多厚的陶板。

3 先擀一次，然後從土片的一端輕輕拿起後翻面。

4 雙手握著擀麵棍，前後力道一致的滾動，如此才能趕出平整的陶板。

5 大面積陶板可使用較粗的擀麵棍，較細的擀麵棍則適合較小的陶板。可以依照需要選擇適合的擀麵棍。

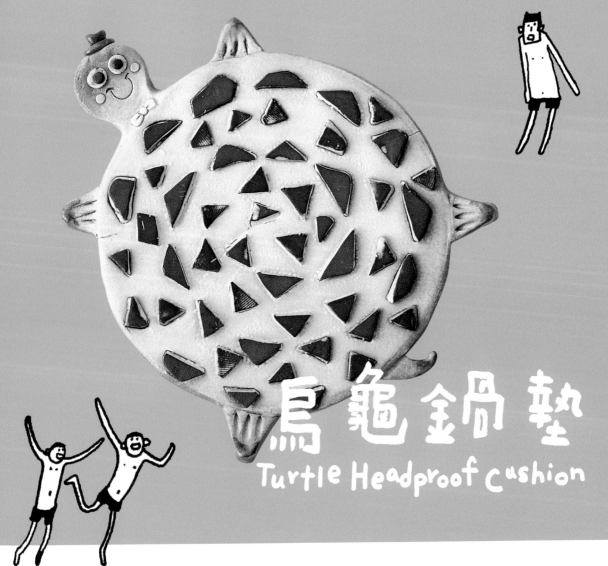

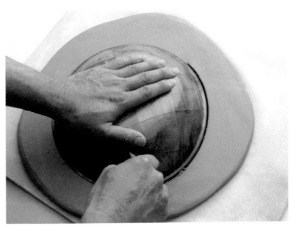

烏龜鍋墊
Turtle Headproof cushion

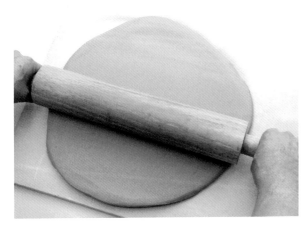

1　準備一塊土，放在裱布板上，雙手握著擀麵棍，前後滾動將土擀平。

2　取大小相似的圓形容器放在陶板上，沿著容器邊緣切割，就能切出圓形陶板。

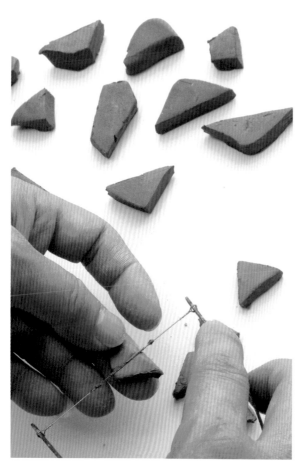

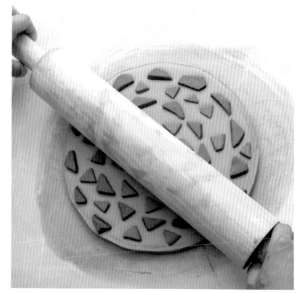

5 以擀麵棍輕輕擀過,使色土嵌入陶板中。注意,由於要使鍋墊有更好的隔熱效果,所以不必將色土完全與陶板擀平,只要輕輕擀,讓色土能黏緊並突出於陶板上。

3 準備綠色、棕色色土,先擀成片狀,再以鋼絲鋸切成不規則的三角形。

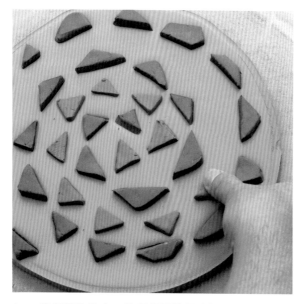

4 將切好的色土,依照想要的圖案擺放在陶板上。可以做有規則的排列,圖形會更漂亮。

6 準備一塊土,先擀成土片,再切割並以手捏出烏龜的頭、手、腳和尾巴。

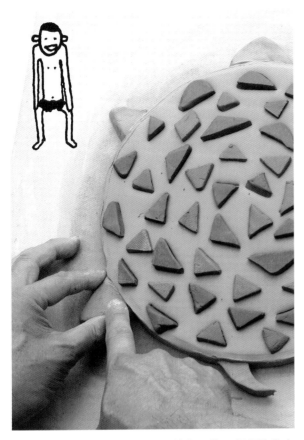

7 接合處先刮出粗糙面，再塗上泥漿，仔細的黏合頭、手、腳、尾巴等每個部位。

9 將陶板翻面，接縫處以工具抹平，確實接合縫隙。抹的時候一樣要注意，要以方向交錯的方式抹平。

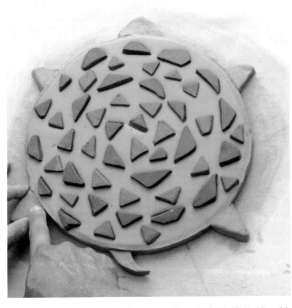

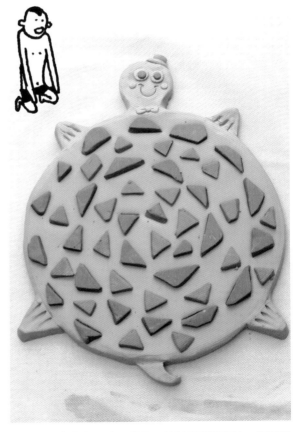

8 以手指抹平頭、手、腳、尾巴和身體的接縫，抹的時候要上下交叉抹，不要只順著同一個方向，這樣結構會更緊密。

10 做出烏龜眼睛、嘴巴，並刻出手腳花紋，燒製後烏龜鍋墊就可以放上餐桌囉。當然，其他造型的鍋墊也會很棒，依照自己的喜好趕快動手做一個吧！

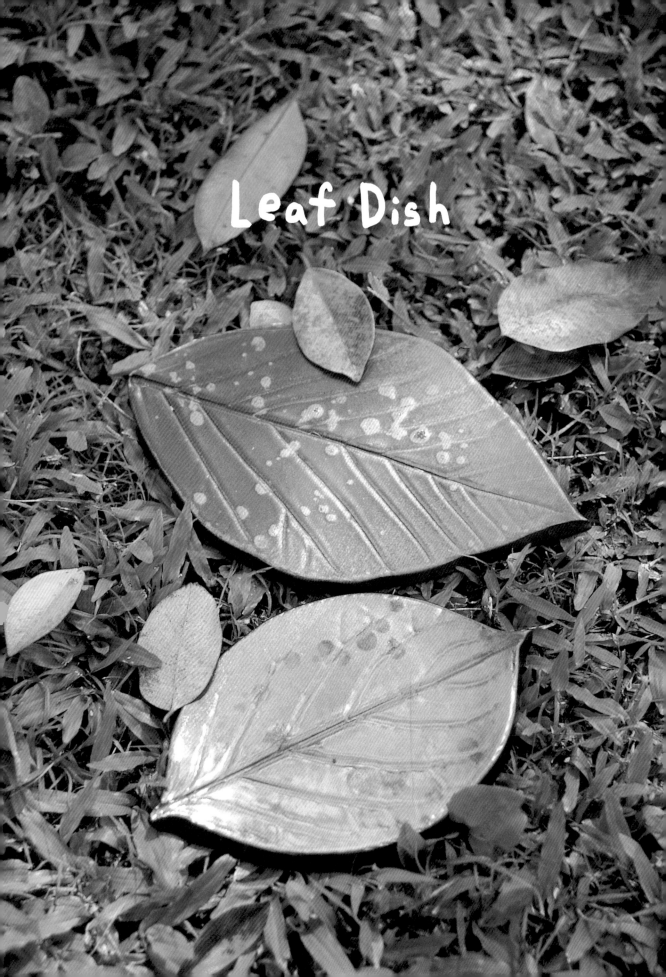

Leaf Dish

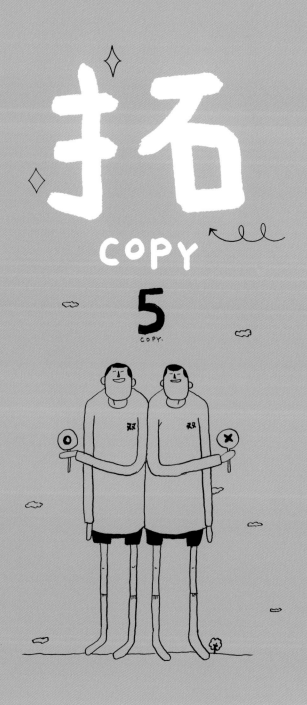

拓
COPY
5
COPY.

利用「拓」的技法可以很容易
的完成許多作品。平常,我們
可以利用陶章等工具來拓出圖
案,因為可以一直不斷重複拓
印的特性,既容易又快速,用
來作器物表面的裝飾是相當好
的方法。
這個單元我們不用人造的工具

來學習「拓」,直接利用在路
旁撿拾已經乾枯掉落的樹葉就
可以了。因為乾枯的樹葉質地
較新鮮葉子堅實,是比較適合
拿來做樹葉碟子的素材。小朋
友平常可以多收集一些乾樹
葉,需要用時將它們泡水變軟
就可以作為很好的造型材料。

沒有一片樹葉是完全相同的,
所以囉,你只要將撿拾的樹葉
放在陶板上,拓出樹葉形狀作
出器皿,這樣就擁有一個獨一
無二的碟子了。每次使用時,
看到碟子上浮現樹葉原本的紋
路,就會回憶起撿拾這片葉子
的美好時光呢。

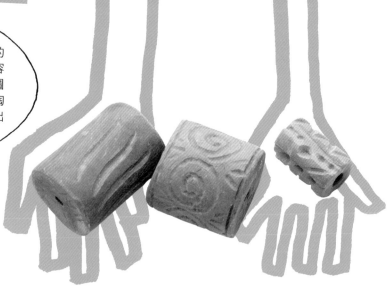

工具有話說・陶章

陶章可以拓出各式各樣的圖案，對小朋友來說很容易就可以複製出連續的圖紋。試試看，以半乾的陶土刻好燒成後，看看會出現什麼樣的圖案。

基本方法做做看

方法1：輔助工具的使用

在陶板上蓋陶章是拓的一種方法。蓋的時候要穩定且平均的施力，才能拓出漂亮的紋路。

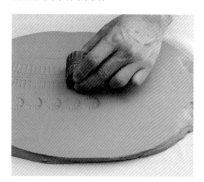

以滾動的方式壓出連續圖案，也能製造不同拓的效果。

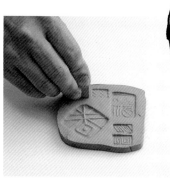

各種陶章能做出不同圖案，是造型時的好幫手。

方法2：自然材料的使用

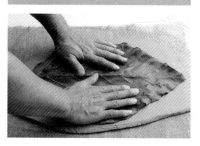

1 將樹葉放在陶板上。樹葉要選用乾燥的，但在使用前要先泡過水，使纖維柔軟，避免施力時乾裂。

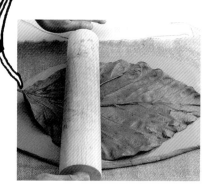

2 以擀麵棍擀過樹葉，讓葉子的紋路更能拓到陶板上。

3 小心的從一端輕輕拿起樹葉，就能看到拓好的葉子形狀了。

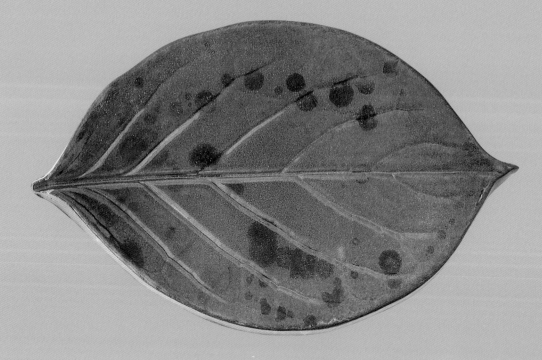

樹葉碟子
Leaf Dish

1　取一塊土，以擀麵棍擀一塊陶板。陶板大小要配合樹葉的大小，不能比葉子還小。

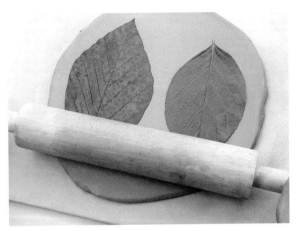

2　將乾燥的葉子稍微泡過水後，平貼在陶板上，再以擀麵棍擀過。記得要使用乾燥的葉片，因為乾燥葉片紋路會比新鮮葉片明顯，拓出來會更漂亮。

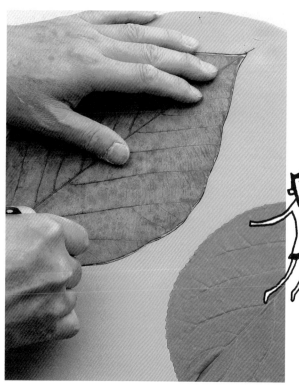

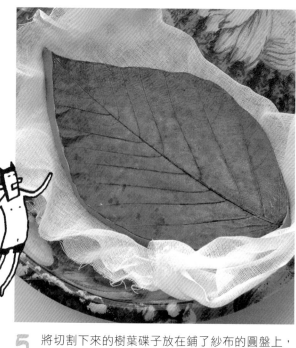

5 將切割下來的樹葉碟子放在鋪了紗布的圓盤上，放的時候要小心，不可破壞土的結構。

3 葉子完全平整的貼在陶板上之後，以刀子沿著葉子的邊緣切割。

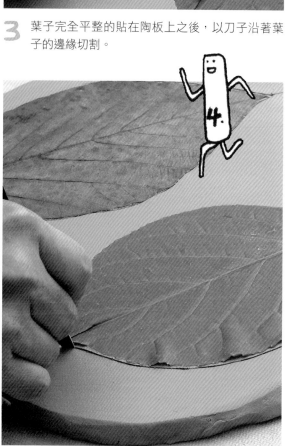

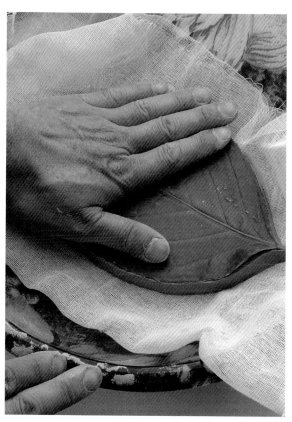

4 另一片葉子也沿著邊緣切割，去除不要的部分後，就是樹葉碟子的大致形狀了。

6 以手掌輕壓讓樹葉碟子順著圓盤呈現彎曲形狀，按壓時要慢慢來，動作太粗魯可是會讓碟子出現裂痕的喔！

圓形樹葉碟子製作方法

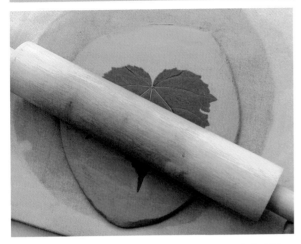

1 要做非葉子形狀的碟子時，可以將葉子放在陶板上，以擀麵棍擀過，讓葉片完全嵌入陶板。

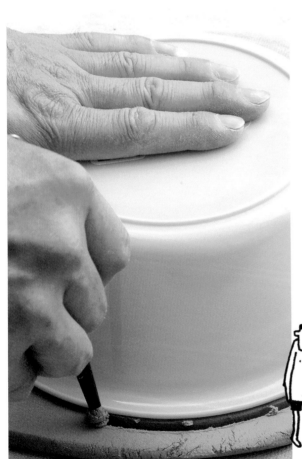

2 將臉盆等圓形物品放在陶板上，以刀子沿著容器邊緣切出圓形。

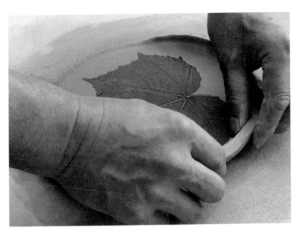

3 樹葉碟子邊緣以手指輕輕彎出弧形，如此才能方便盛裝食物。

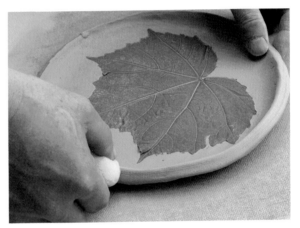

4 將口緣以手輕輕立起，並以溼海綿整修口緣，讓碟子造型更完整。

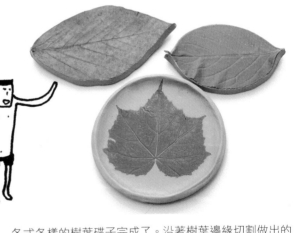

各式各樣的樹葉碟子完成了。沿著樹葉邊緣切割做出的就是樹葉形狀的碟子，另一種則是將樹葉放在容器中央。拓印經燒製後葉子會燒化掉，只留下葉片的紋路。

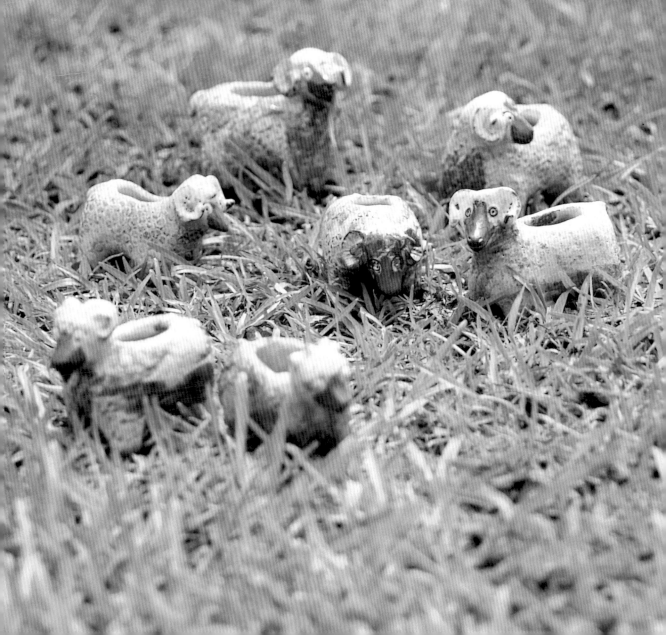

Sheep Toothpick Jar

捏

MOULD

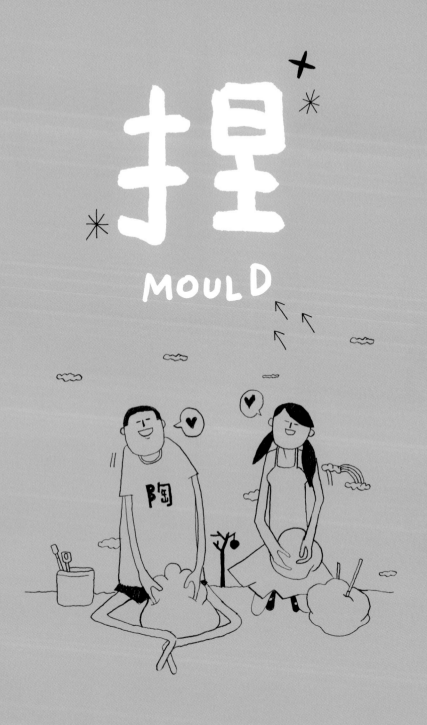

老師 的話

這個單元示範捏的技巧,對初學者而言,「捏」是最容易做出作品的方法。使用不同硬度的土,觸感與成品效果都會不同,這些經驗都可成為日後做陶的重要體驗。對學齡前的幼童而言,捏的動作可以訓練小肌肉的發展,更可以在捏的過程中激發許多創意。

這次我們運用捏的動作來學做羊咩咩牙籤罐,利用更改手部施力的角度來捏出羊咩咩的造型。其實「捏」這種手法,相當適合作動物,譬如牛、馬、豬等動物,因為輕輕用手掌按壓,就能做出牠們圓圓胖胖的身體,不但顯得很可愛,也很容易就可以完成。

學做羊咩咩有一點小小的訣竅,就是把羊咩咩彎彎的角做出來,因為一般來說,還是綿羊比較顯得柔弱可愛,所以我們把羊咩咩的角往下捲,就能輕鬆呈現綿羊的特徵囉。

轉盤對徒手作陶而言是重要的工具,可以藉轉盤的運用,讓作品的加工過程更順利的進行。而在作「捏」的動作時,利用轉盤可以更容易顧及每個細微的角度!

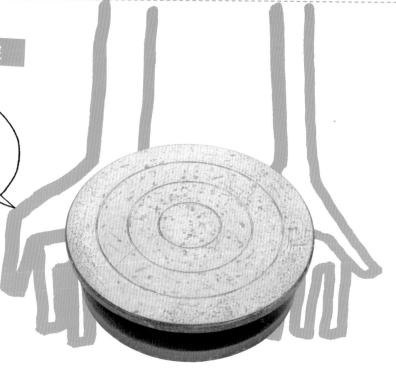

基本方法做做看

 取出適量的土,將土放在手掌中,雙手反複繞圈,以手拍揉出圓球。

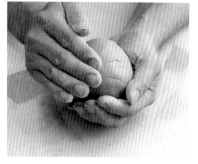

2 一手托住圓球,另一手以大姆指朝圓球中心挖個洞,慢慢做出杯子形狀。

3 一手握著杯身固定,另一手以大拇指和四指轉動壓捏。

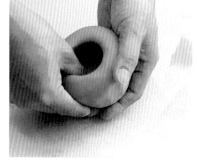

4 一手托著杯底固定,另一手大拇指往上慢慢推,將杯子捏大。注意杯緣要保有適當的厚度,否則容易乾裂。

5 將杯子放在轉盤上,一手扶著杯身,另一手大拇指在內四指在外,邊轉動轉盤將杯身厚度捏平均。

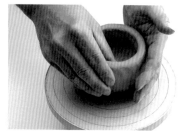

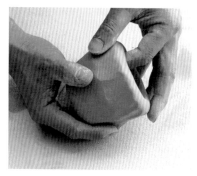

6 以大拇指和食指邊轉動轉盤邊將杯子口緣捏圓。

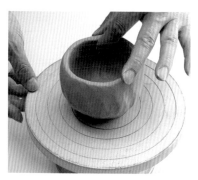

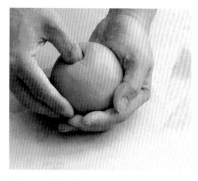

羊咩咩牙籤罐
Sheep Toothpick Jar

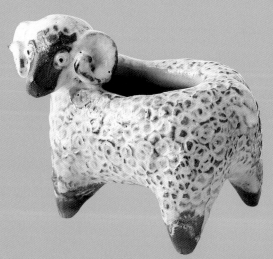
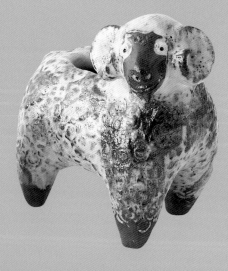

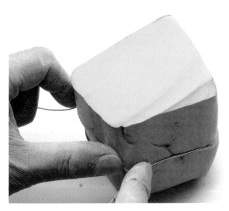

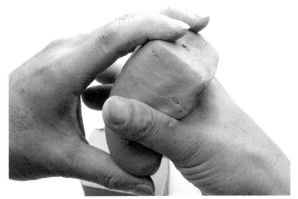

1 雙手握著鋼絲線，以一手的大拇指頂住土塊，以鋼絲線切過，取下一塊土。

2 一手托著土塊上下方，另一手以虎口按壓土塊，呈現羊咩咩身體大致的曲線。

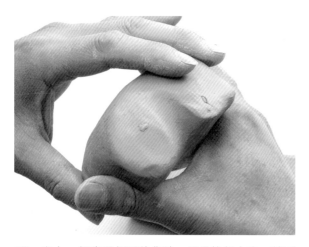

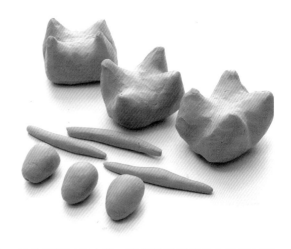

3 　和上一個步驟相同的作法，只是換個方向，就可以捏出羊咩咩的四肢。

6 　另外再搓三條土條，當作羊咩咩的角；並搓三個上圓下尖的蛋形圓球，當作羊咩咩的頭。

4 　一手握著羊咩咩身體，另一手以大拇指和食指修整羊咩咩的四肢，使其平順、形狀更美。

7 　將土條放在頭上，接著處要刮出粗糙面並塗泥漿，注意一定要黏牢，否則燒製之後會很容易脫落。

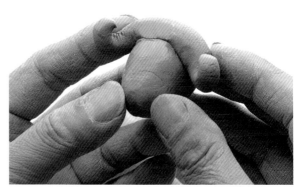

5 　以同樣的方法做出三個羊咩咩的身體，當然，如果想多做幾隻羊咩咩也可以呀。

8 　將土條捲起，變成羊咩咩的角。注意做這動作時要在土還沒變乾前做，否則土會出現許多裂痕甚至斷裂。

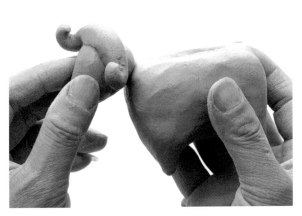

9 將羊咩咩的頭和身體黏合，再接著處一樣要記得
刮出粗糙面、塗上泥漿才能黏牢喔！

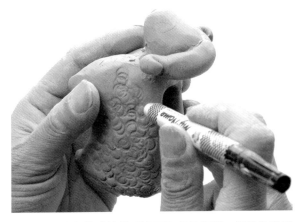

12 以簽字筆或其他手邊可取得的筆管，壓印羊咩咩
身上捲捲的花紋。

10 以修坯刀在羊咩咩背部挖個長條型的洞，這樣就
可以放入牙籤或栽種小植物，增加其實用性。

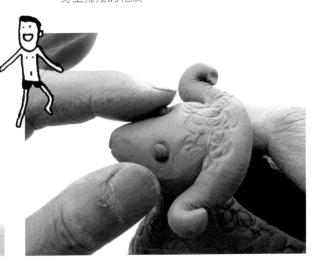

13 以黑色色土搓兩個黑色小圓球，黏在羊咩咩臉上
當作眼睛，黏的時候不要忘記一樣要塗泥漿。

11 以手指將剛剛挖的洞修整抹平，並注意要挖的夠
深，這樣牙籤放入時才不至於掉出來。

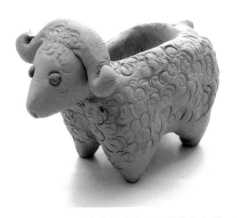

14 可愛的羊咩咩牙籤罐完成了，以同樣的方法，很
容易就可以做出牛、馬等其他動物，不妨試試看。

Yogurt Mug

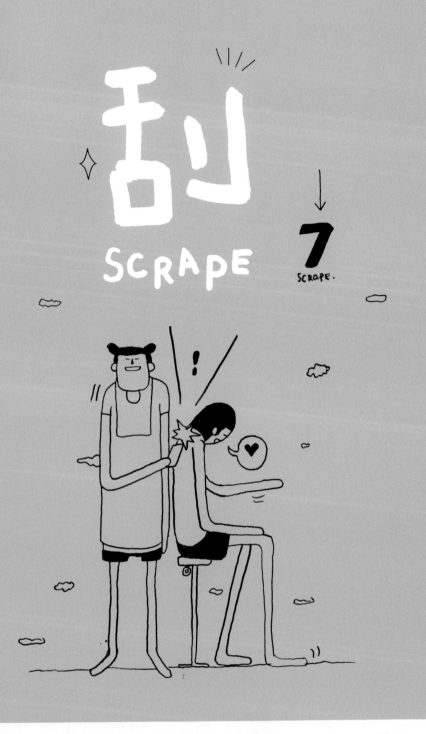

刮

SCRAPE

7

SCRAPE.

「刮」是一種十分容易學習的裝飾方法，其中因為使用工具及力道的不同，會有許多不同的變化，相當好玩。建議老師和家長可以帶著小朋友，利用不同的工具「刮」出作品豐富的紋路。

教學中，杯子是最常用來教導初學者的題材，也是最實用的習作。但是看起來簡單的杯子卻往往不容易掌握厚薄、大小，因此，藉由輔助工具，可以做出更完美的杯子，隨手可得的多多和養樂多空罐就是很好的輔助工具之一。

陶土會因為內部含水量的多寡而影響其結構性。含水量多，雖濕軟易於變化，卻缺乏建築性，有時候便需要外在物加以支撐，但是當水分消失定型後就不可塑造了。所以若是希望在定型的杯子上表現花紋，可以善用乾溼度的細微變化，以刮的方法表現流暢線條。

修坯刀是要作「刮」的動作時，不可或缺的工具，兩端不同的鐵環可製造出不同的刮痕效果。

基本方法做做看

利用各種工具刮出變化

將作品放在轉盤上，以修坯刀沿著直尺刮出線條。

如果需要的話，大修坯刀可以刮出大面積的圖形。

使用木梳刮出花紋，作品馬上就生色不少。

也可以使用帶齒不鏽鋼刮刀刮出圖案。

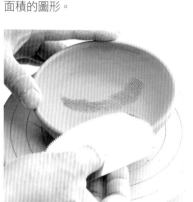

使用鋸齒刮片也能刮出不同效果喔。

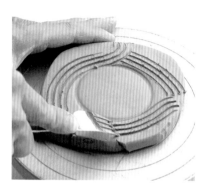

利用叉子也能刮出很棒的圖案喔。想想家裡還有什麼東西可以拿來刮吧。

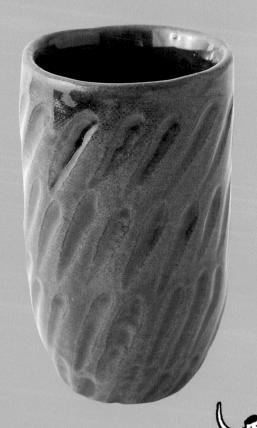

多多杯
Yogurt Mug

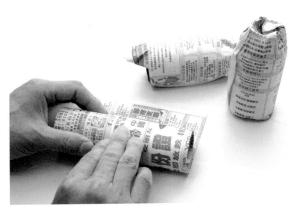

1　將多多和養樂多罐子以報紙包裹。

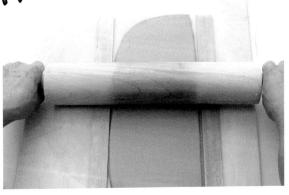

2　將木尺放在左右兩邊，以擀麵棍擀出一條長陶板。

3 以平放木尺、平行移動的方式，量出需要的寬度。放木尺時要輕，才不會在陶板上印出痕跡。

4 以披薩刀沿著木尺將陶板邊緣多餘部分切除。切的時候另一手要壓著木尺，以免木尺移動而切得不平整。

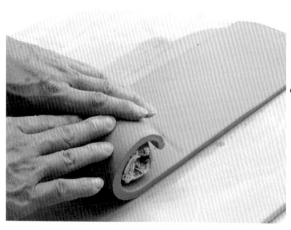

5 將陶板輕輕滾動，包裹住包了報紙的多多罐子。

6 包好後將陶板直立，以直角尺輔助，使用刀子切掉多餘的陶板。交錯處切出斜度，可增加黏著面積。

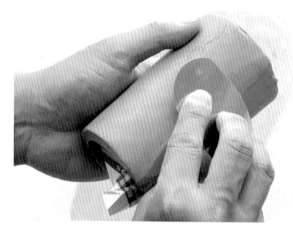

7 以刮片抹平接縫處。要注意仔細的抹平整，這樣做出來的杯子才會夠漂亮。

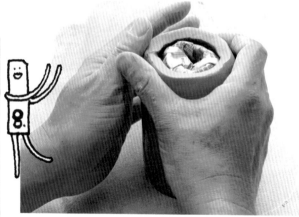

8 雙手握住杯子，使其結構緊密。再度以手將捏縫處整平，記得抹的訣竅，要交錯方向而不是只沿著同方向抹，這樣才會夠牢。

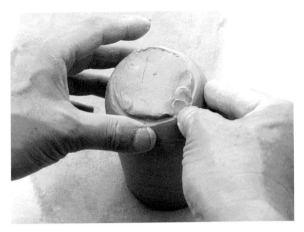

9 　切割一塊圓形陶板當杯底，塗上泥漿，以手塗抹接
　　合杯身與杯底。

12 　將杯子放在轉盤上，
　　這樣會更方便刮出
　　想要的圖案。

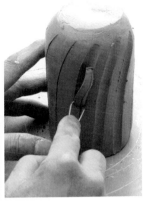

13 　以刮刀將剛剛作好
　　的線條刮深。

10 　用手整壓完成後，再度使用刮板抹平接縫，以
　　保持杯底平整。

14 　刮後以一手扶著土坯，另一手以旋轉的方式抽出
　　包了報紙的多多罐。

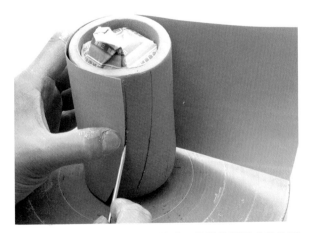

11 　坯體稍作風乾後，以鐵筆或工具沿著紙型或其他輔
　　助工具，作出間距相等的圖案記號。

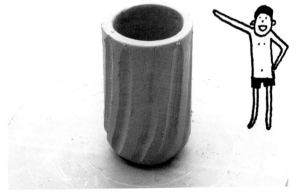

15 　方便實用的多多杯就完成了。養樂多罐或其他的
　　容器也可以拿來利用喔！

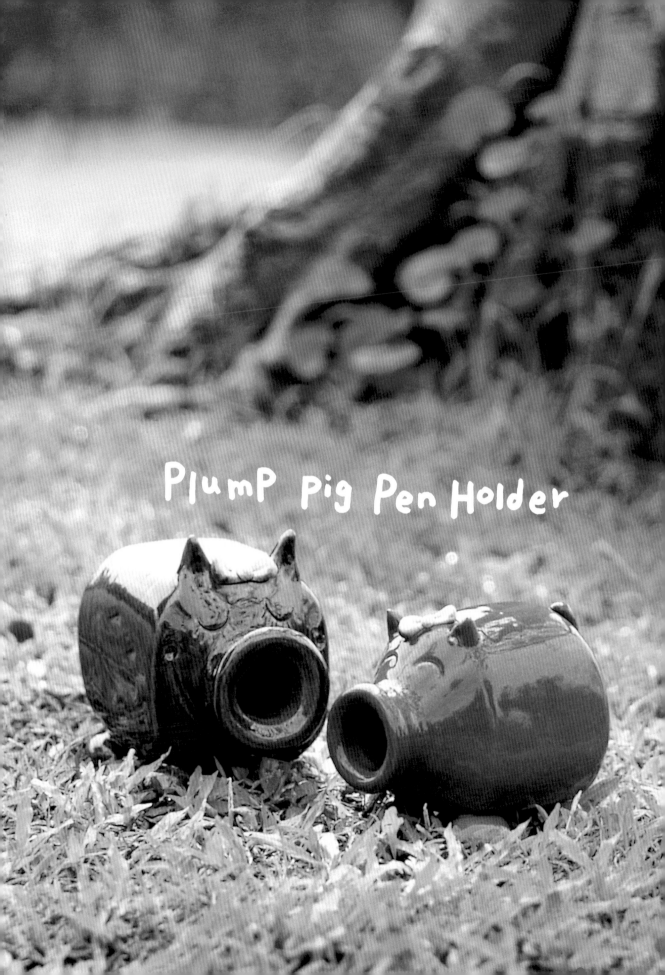
Plump Pig Pen Holder

拍
PAT

8
pat.

將陶土組合的過程中，無論使用何種方法進行，最怕的就是結構太鬆或是有空氣包含其中，使得燒成時開裂失敗，帶來很大的遺憾。利用「拍」的動作可以有效減少這些困擾。這件胖胖豬筆筒，本體是用土條盤築成基本形狀，然後用拍打的方式來讓筒身密實，同時將圓形變成有四個面的方形瓶。在這過程中，每個面都要經過紮實的拍打喔。

特別要小朋友注意的是拍打的過程。使用拍板時，小朋友將會體驗到陶土乾濕程度不同就會有受力的難易，陶土若是太軟就會沾黏拍板，要耐心等候水分消失；但是若錯過含水適中的時機，就會像打在皮革上，不僅不能幫助坯體密實，有時甚至還會破壞結構。不過小朋友也不必過於擔心，只要多嘗試幾次，慢慢就能掌握住「拍」的最佳時機了。

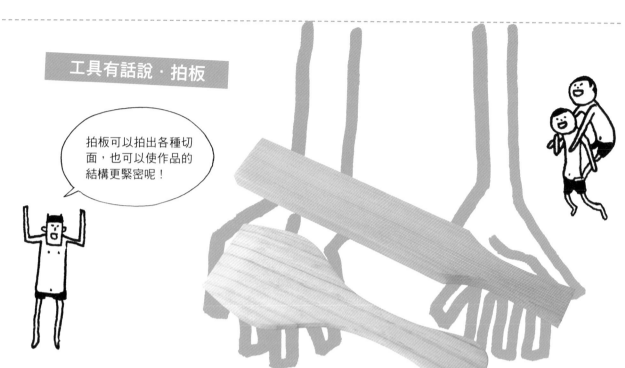

工具有話說・拍板

拍板可以拍出各種切面，也可以使作品的結構更緊密呢！

基本方法做做看

利用各種拍板作出變化

將作品放在轉盤上，以拍板拍出平面。

使用有凹凸雕刻的拍板。可以拍出花紋。

利用木尺邊緣也可以拍出錯落有致的線條。

大的拍板適合拍出大面積，可拿來拍整個作品的主體結構。

纏了麻繩的拍板可以拍出粗糙面，製造出來的質感和效果也很棒喔。

胖胖豬筆筒
Plump Pig Pen Holder

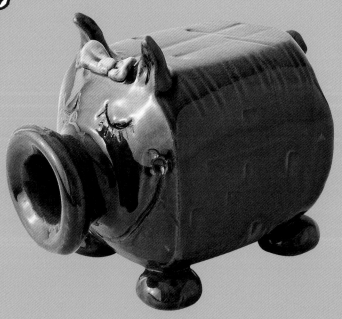

1 在轉盤上拍出一塊圓形陶板當作底部。

2 以搓土條繞圈方式慢慢盤起往上成型。

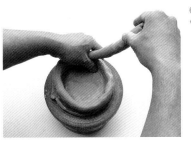

3 當土條盤繞到適當高度之後，以刮板將土條接縫抹平，這是小豬身體的部分。

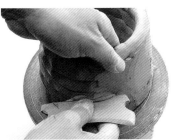

4 盤好小豬身體後，逐漸縮小瓶口部分，以便作出頸部及寬口的變化。

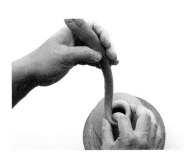

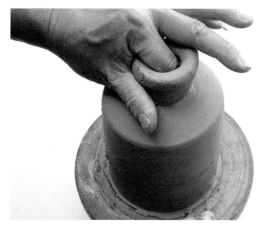

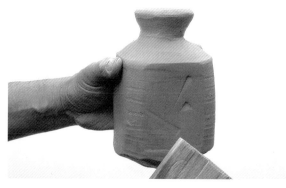

5 　將食指和中指伸入瓶中，將裡面的接縫抹平。邊
　　抹邊轉動轉盤，讓動作可以更順利的進行。

8 　以拍板尾端輕拍，也能製造出很棒的花紋效果。
　　拍的時候另一手要抓穩，可隨心所欲的拍打出各
　　種紋路。

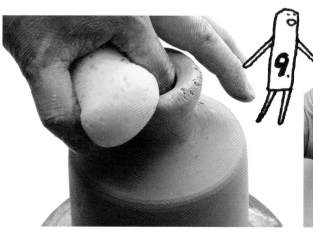

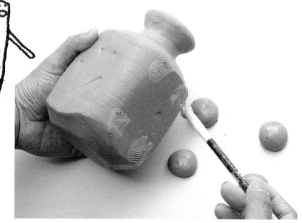

6 　利用沾溼的海綿抹瓶口，將口緣乾裂或不平整的
　　地方抹平，使瓶口更平順。

9 　搓四個小圓球當作小豬腳。在側邊要裝上小豬腳
　　的地方刮出粗糙面並塗上泥漿。

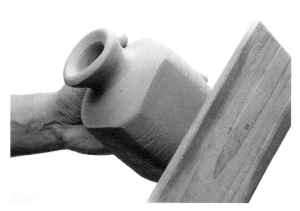

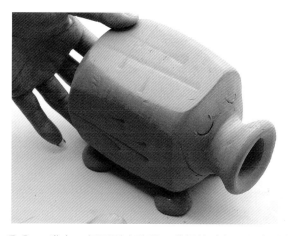

7 　待乾溼程度適中時，以拍板拍出瓶子的四個面。
　　一開始拍可以輕一點，看看呈現出的效果如何，
　　再慢慢加重力道，就可以抓到拍的訣竅。

10 　黏上四個圓形小豬腳。黏好的時候要從上稍加
　　用力下壓，以確定已經緊密的黏住。

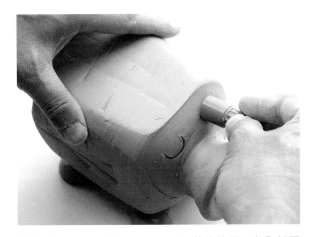

11 以筆蓋壓出小豬的瞇瞇眼，蓋的時候不必全部壓上，只要蓋半圈即可。

14 以筆端挖出耳朵的凹洞。

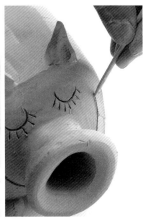

15 以木刀刻出微笑的嘴型。

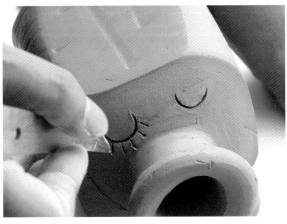

12 以雕刻刀或其他工具刻出小豬的眼睫毛。有了眼睫毛的小豬是不是特別可愛啊！

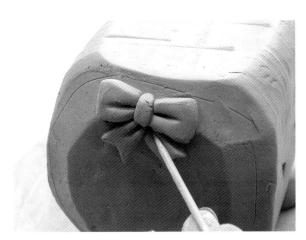

16 在尾端做上可愛的蝴蝶結並黏上。

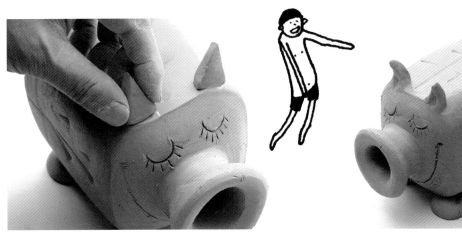

13 以手捏出三角形的小豬耳朵，並在接著處刮出粗糙面、塗上泥漿黏上小豬耳朵。

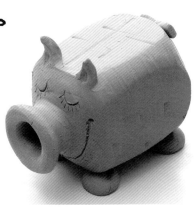

17 笑瞇瞇的胖胖豬筆筒出現囉。以同樣的方法，也可以做出不同的動物造型筆筒。

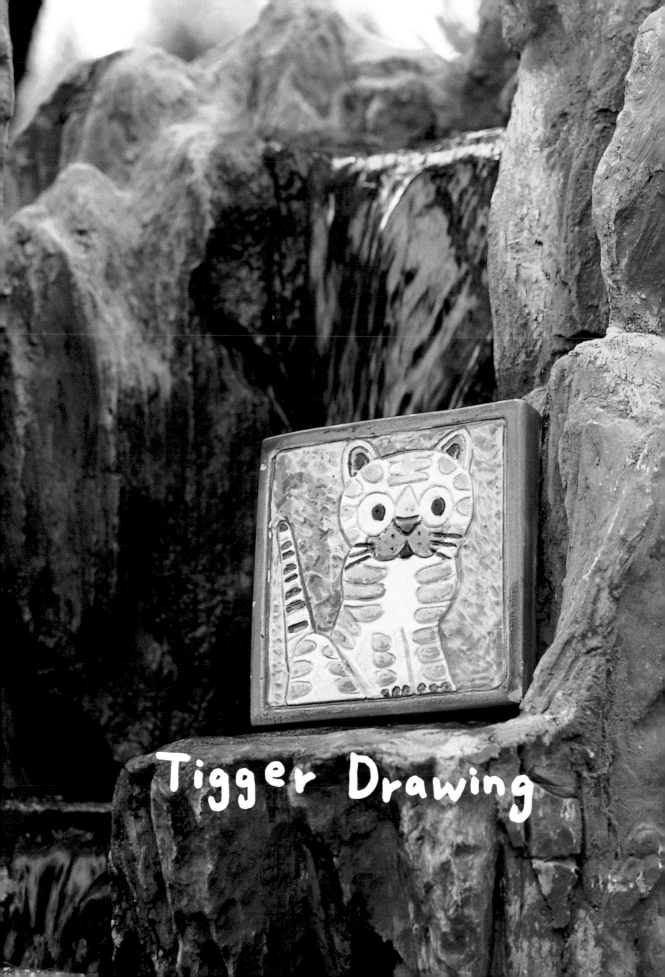

Tigger Drawing

刻

SCULPT/CARVE

老師的話

古代建築中有很多磚刻方式製作的裝飾品，有的是在土坯的階段就刻好了，有的則是在燒成後才刻鑿，但還是以前面那種比較多；跟石雕相比，陶刻磚板的加工當然簡易多了。

當我們用陶土來雕刻做畫，學習的重點就不像平常的立體成型，而是多多練習刀刻和筆畫的掌握。準備用來刻的陶板，如果是自己製作的話，可不能草率喔。由於製作陶板時會因受力面不同，在乾燥階段有不同程度的收縮，所以擀壓時要輪流雙面受力。才不會有翻翹的顧慮，當表面水分消失後，再用拍板雙面拍打就能幫助陶板密實。

刻畫要趁陶板半乾濕的狀態下進行，刻完等待風乾後再用粗刷子用力來回搓刷，能夠使表面光滑、線條柔和。但要注意，圖案若是太瑣碎可就不適合用力刷囉。

工具有話說・坯修刀

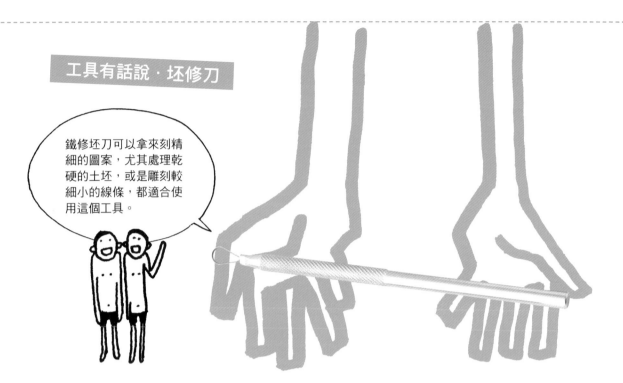

> 鐵修坯刀可以拿來刻精細的圖案，尤其處理乾硬的土坯，或是雕刻較細小的線條，都適合使用這個工具。

基本方法做做看

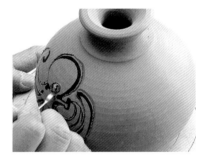

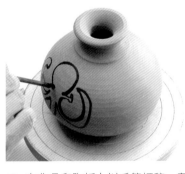

1　在作品和陶板上以毛筆打稿，畫出圖案的輪廓。

2　先刻出主要的線條和輪廓，產生的碎屑可用刷子和排筆將多餘的土刷掉。

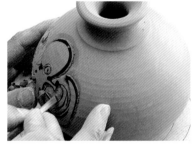

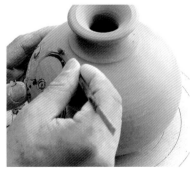

3　接著以雕刻刀做細部處理。將作品放在轉盤上進行會更得心應手。

4　用不同刀尖的雕刻刀，來處理不同效果。

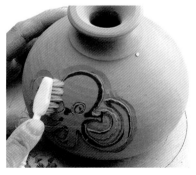

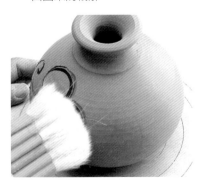

5　刻的時候可以沿著線條刻劃凹槽（陰刻），也可以將圖案剔除，讓圖案浮現（陽刻）。

6　刻完之後以牙刷將細部清除乾淨，線條會比較流暢。

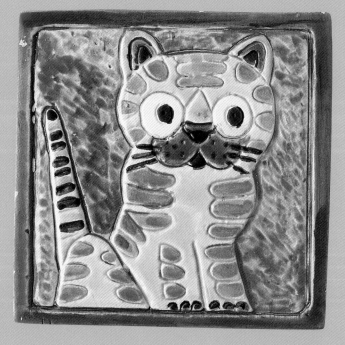

小老虎陶板畫
Tigger Drawing

1　準備一塊陶板,切出方正的四邊。注意,陶板不宜太薄,以免容易變形喔。

2　以木條敲打四邊,使陶板形狀方正,結構緊密。

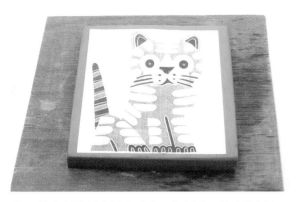

3 將喜歡的圖案影印或自己打圖稿，放在陶板上。圖案的大小和陶板大小要能配合，至於陶板則以不黏手的狀態最適合製作。

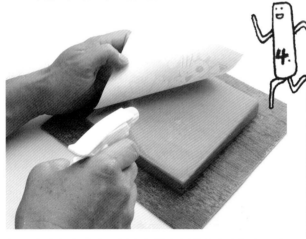

4 在陶板上噴水，以方便圖案紙黏合在陶板上。注意不要放太多水，以免因太溼而讓紙張破掉，或是讓土地表面鬆軟而不好雕刻。

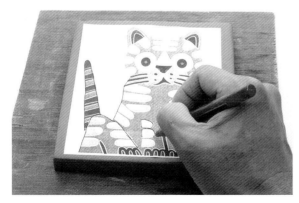

5 以紅筆或其他顏色明顯的筆描繪圖案，這樣可以清楚的區分是否已經描繪過。描的時候力道要稍重一點，如此線條才會留在陶板上。

6 稍稍掀起圖案，檢查看看線條是否描得清楚，若不夠清楚或遺漏的話，就要趕緊補強。

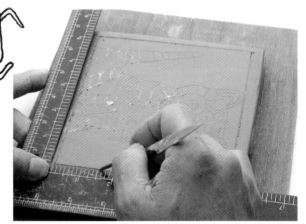

7 以直角尺輔助，使用刀子刻出陶板的四周方框，就像幫圖案加上畫框一樣。

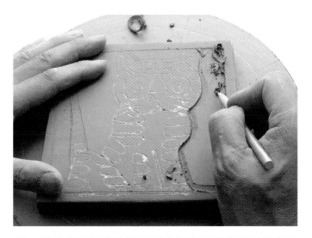

8 將小老虎圖案的外圍到方框之間以修坯刀挖出凹槽，使小老虎圖案清楚浮現。

不要用手拍，這樣會將土屑黏回去，用嘴巴吹氣又太費力囉！

9 以刷子將多餘的土刷掉，方便接下來的步驟，否則在都是碎土的情況下，很難區分是否已經刻過。

14 再以小修坯刀修飾需要補強的地方。

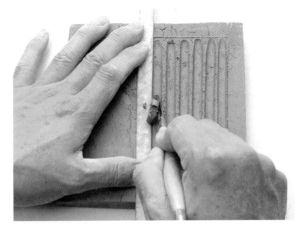

10 當外圍刻好後，開始處理圖案，並先刻出大致的輪廓。

11 再仔細刻出細部的圖案。用深淺凹凸來表現出主題與背景的空間變化。

15 翻面以直尺輔助，以修坯刀挖出直條，方便陶板黏著於牆壁。

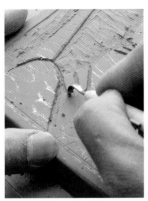
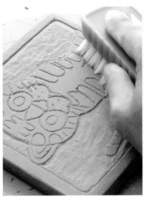

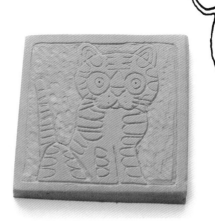

12 主題的細節和線條的表現都很重要，將每個細節都小心的刻好。

13 基本上刻好的作品，可以等陶板風乾後，用刷子刷過，表面會有拋光的效果。

16 可以當作壁飾的小老虎陶板畫這樣刻好囉。你也趕快找出喜愛的圖案，刻一個屬於自己的陶板吧！

Giraffe Breakfast Cup

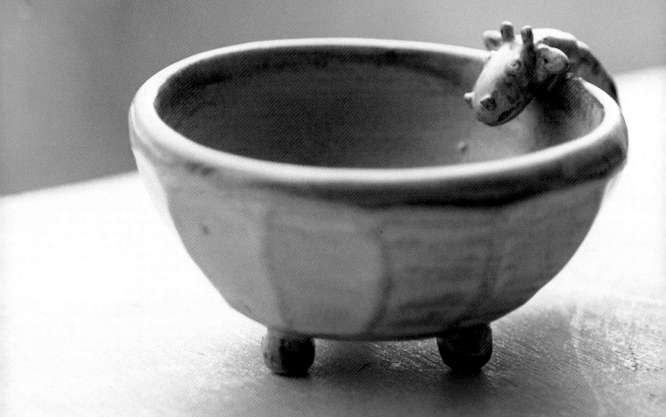

切

CUT

10

cut!cut!

對於明確的外觀和造型,初學者通常比較容易掌握,但對表面肌理的處理,往往就很容易忽略了。事實上,這也是最難處理的部分。

「切」的動作讓人聯想到廚師的刀工,這跟陶藝有什麼關聯呢?其實,美食講究刀工,陶瓷也一樣。

開始時,我們先小心的量好距離,做好記號,細緻精確的用刀將土坯表層一條一條的切下掀除,銳利的刀鋒會在表面上留下流利的稜線和塊面,產生出一種秩序性的美感;經由這種切的練習,動作也會變得更細膩。等到上釉時,由於稜線介於兩個塊面的拉力,會透出

坯體肌理,就變成最好的裝飾了。

在中國古代宋朝時,將陶瓷面上,面與面之間形成的突起稜線稱為「出筋」和「露筋」,雖然製作出筋的效果不一定要用切的手法,但都呈現出這種美的極致。

鋼絲鋸的方便性在於可以單手持用，當需要切除平面和微量陶土時，可以取代鋼絲線的用途。

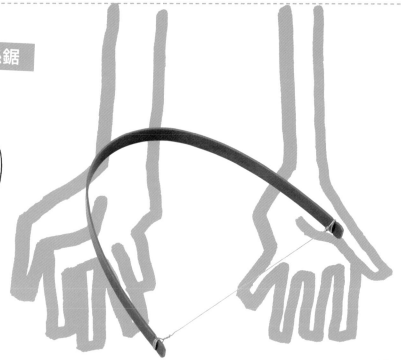

基本方法做做看

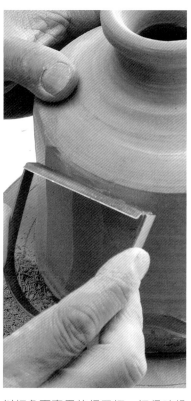

利用各種工具切出塊面

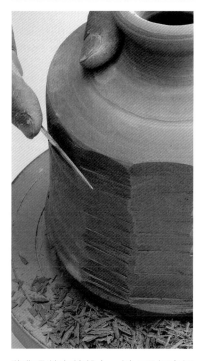

以鋼絲鋸也能切出切面，不妨練習看看。

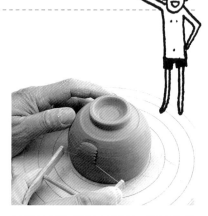

將作品放在轉盤上，以刀子切出切面。注意，土太軟會黏刀，較硬的時候線條切面會流暢得多。

以切角面專用的鋼刀切，切得時候不要斷斷續續，要毫不猶豫，切面才會漂亮。

鋼絲線則比較適合使用於大面積的土片切割。

長頸鹿牛奶杯
Giraffe Breakfast Cup

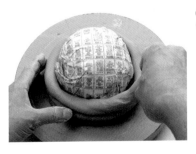

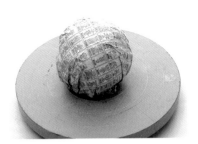

1 準備報紙和疊球，將疊球以報紙包裹，並放在轉盤上。

2 搓出長條的土條，並沿著疊球往上盤繞土條。

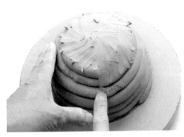

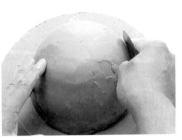

3 繞到一定高度後，一手固定，另一手以食指抹平土條接縫作為杯身。

4 由下往上以刮刀抹平整個杯身。

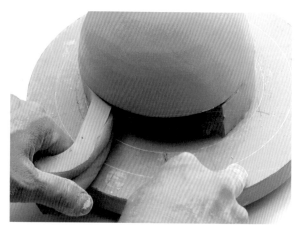

5 做成杯子狀後，取出希望的高度，並以刀子切除下方多餘的部分。

8 將杯子翻面，並放在轉盤上。以木尺敲打並轉動轉盤，使整個杯子結構緊密。

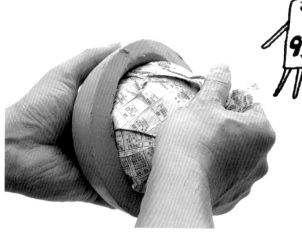

6 切好後，一手拿著杯子，另一手輕輕旋轉將包報紙的疊球拿起來。

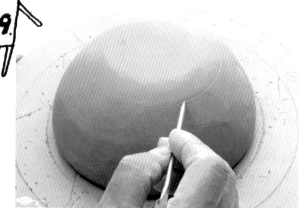

9 以刀子輕輕在下個步驟要切的位置上，以等寬的距離刻出記號。

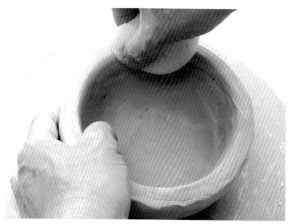

7 杯子形狀已經出現，然後以溼海綿沿著口緣輕抹，並整理杯子內部。

10 依照剛剛做好的記號，以刀子切出切面。切得時候動作要俐落，切面才會平整好看。

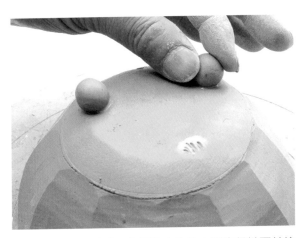

11 搓三個小圓球，在要黏土的地方刮出粗糙面並塗泥漿，黏上三個小球就是可愛的杯腳。

14 做出耳朵黏上，並以刀子點出長頸鹿眼睛。

15 搓一條細土條圍繞補強長頸鹿身體和杯子接合處，並將土條抹平，可以更緊密的固定手把。

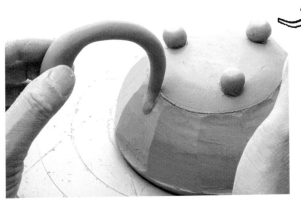

12 搓一土條做出長頸鹿的脖子，同時也當作杯子手把。記得土條下端細，上端當作長頸鹿頭的部分則粗些。

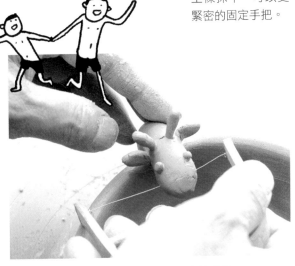

16 以鋼絲鋸稍稍往上切出長頸鹿的嘴巴。

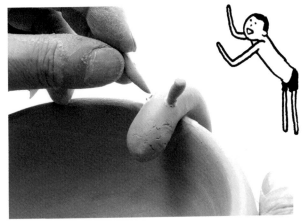

13 搓出二支小長條，沾上泥漿黏上，裝飾成長頸鹿的角。

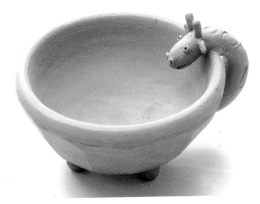

17 用長頸鹿牛奶杯喝下營養的牛奶吧！當然，在杯口做隻小狗和小貓也會很可愛的。

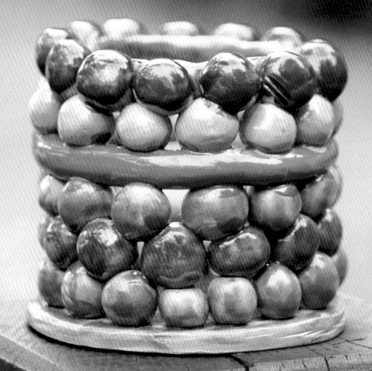

Beans Candlestand

疊 PILE

11
PILE!!

| 老師 的話 | 「疊」是一種簡易又適合兒童製作的方法，相當具有遊戲的趣味。像小時候玩的「疊羅漢」遊戲，說起來，就是利用疊的方式，調整底下和上面的平衡。這個單元製作的串珠燭台，也有那麼一點點意味，只不過，因為陶土能夠沾黏和變 | 形，只要接合的時候夠仔細，倒是不用擔心會掉落或解體。不同於古人，燭臺的功能主要是為了置放蠟燭的實際需要；現在我們會用燭臺，反而是為了欣賞點蠟燭產生的朦朧光影，平添日常的生活情趣。所以，做串珠燭臺，最重要的就 | 在於堆疊泥珠時安排的間隙，錯落的間隙會造成不同的光影效果。這件作品特別以泥珠為單位，一方面讓孩子們藉由搓和疊來成形；一方面，也能訓練孩子們的想像力，當點上蠟燭看到光影變化的效果，就會發現相當有趣了。 |

泥漿是作陶瓷不可或缺的材料,任何需要黏合的時候都少不了它!妥善的利用泥漿接合,可以排出多餘的空氣,讓作品順利燒製成功。

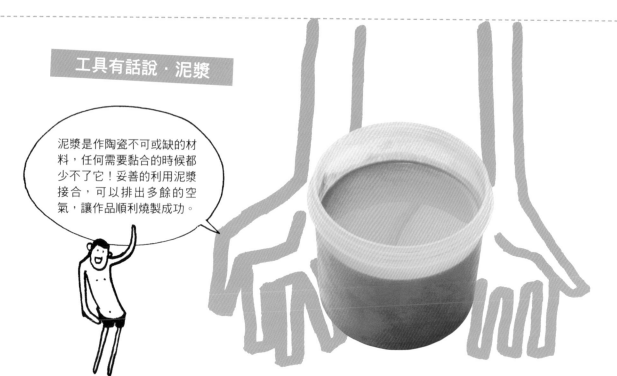

基本方法做做看

1 搓一土條並切出等長的土段,以手搓圓,成為一個個大小相等的圓球。

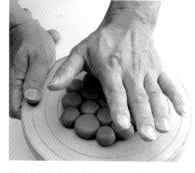

3 以手將圓球壓平,使其成為緊密的一塊土板。

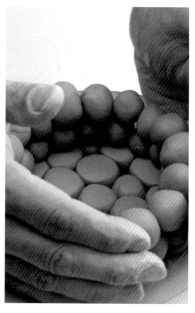

5 慢慢往上堆疊就可以做出想要的造型。

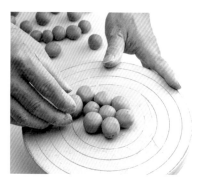

2 將搓好的圓球整齊的排列在圓盤上。

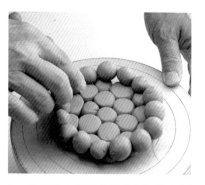

4 從圓形土板邊緣開始層層疊高圓球。

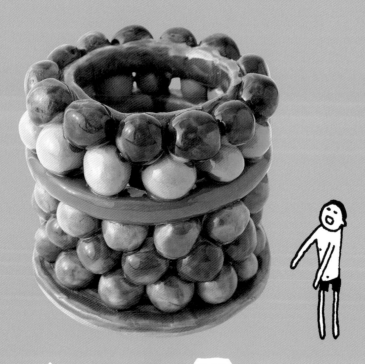

串珠燭台
Beans Candlestand

1 準備一塊陶板，在陶板上畫圓，並將多餘的部分去除。畫圓的方法可以使用圓規，也可以使用圓形容器輔助。

2 在圓形陶板上以木尺輕敲，使結構緊密。

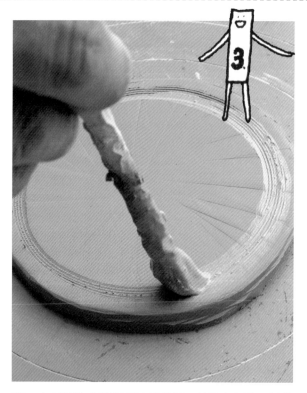

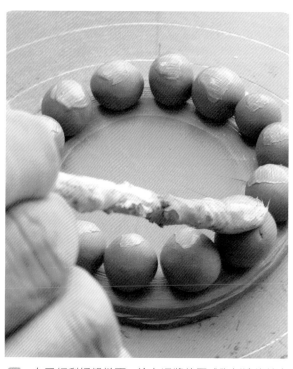

3　在圓形陶板邊緣刮出粗糙面，並塗上泥漿，以使下一個步驟準備接著的元件能緊密接合。

5　在已經刮好粗糙面、塗上泥漿的圓球陶板邊緣放上圓球，放上時要稍微用點力。接著再在球面上塗上泥漿。

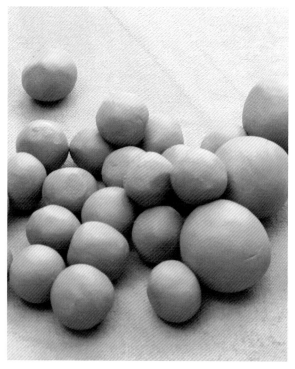

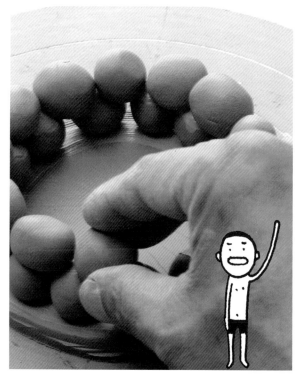

4　先切出等長的土段，再以手搓出相等大小的圓球。當然，如果希望做出特別的造型，依照需要也可以搓不同大小的圓球。

6　再接上一層，每一層都要塗上泥漿接著。黏上時要稍加用力，讓土球緊密接在一起。

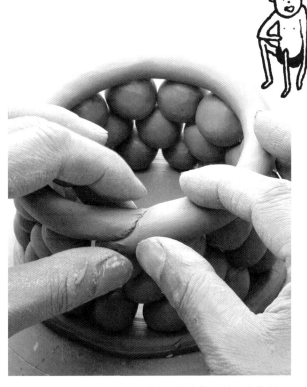

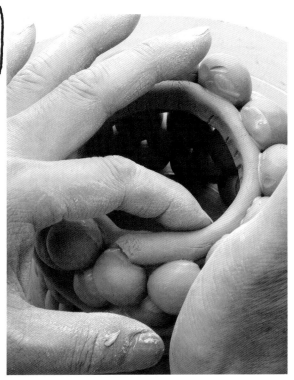

7 做到一定高度時，可以搓一條土條圍繞，土條接合處以手抹平，加了土條可以增加作品的變化性。

9 以手壓緊土條和泥球，這樣結構就會很緊密，不會四散開來。

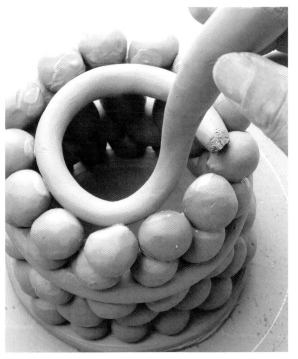

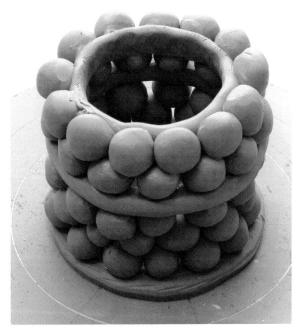

8 慢慢往上堆疊到想要的高度就可以收尾。完成後口緣處以土條圍繞收尾，土條當然也要以泥漿黏合。

10 造型別緻的串珠燭臺做好啦！利用不同大小的圓球和不同的堆疊法，就能做出不同造型的燭台喔。

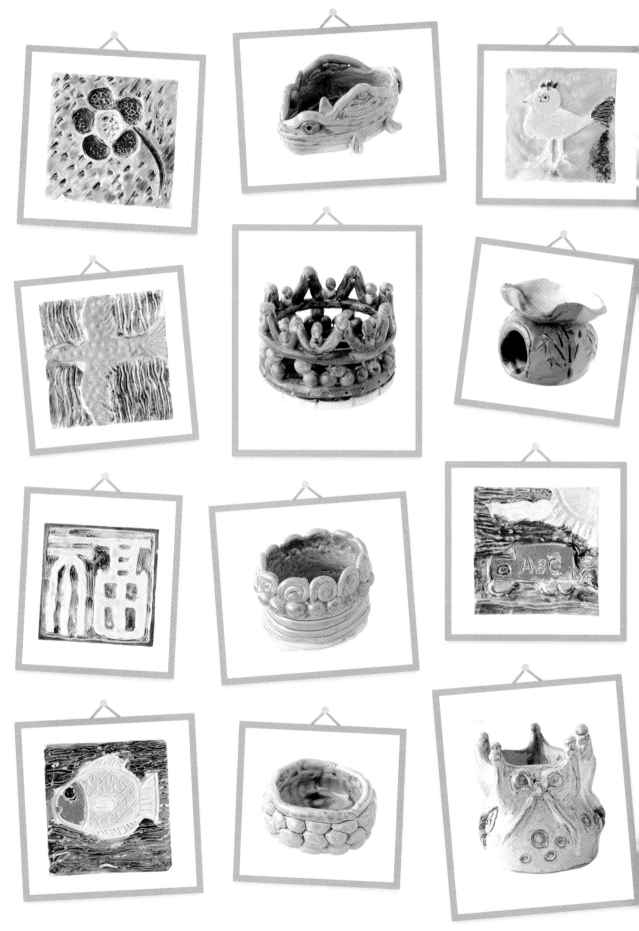

part 3
輕鬆遊戲篇

**從遊戲開始，
帶領兒童優游陶藝世界。**

所謂遊戲，是在輕鬆的氣氛下有計畫、有方法的改變陶土。以我和孩童們相處的經驗，不同學齡的孩子就會表現出不同的特性：低年級的孩子分解黏土、中年級的孩子組合黏土、高年級的孩子害怕黏土。為什麼較能掌握黏土特性的高年級孩童反而害怕黏土呢？其實說穿了，還不就是因為怕「髒」。

為了讓所有的孩子都能破除對土的錯誤印象，輕鬆大膽的享受創造的樂趣，本單元從遊戲出發，利用擠泥器壓擠泥條來裝飾門牌、用鞋底壓出花紋來製造信插肌理；以印象中誇張的表情來呈現陶偶和面具。
只要在過程中真正經歷過遊戲創造的樂趣，豐富的想像力就像生了翅膀一樣翱翔，自此，孩子進入了一個新的學習世界。

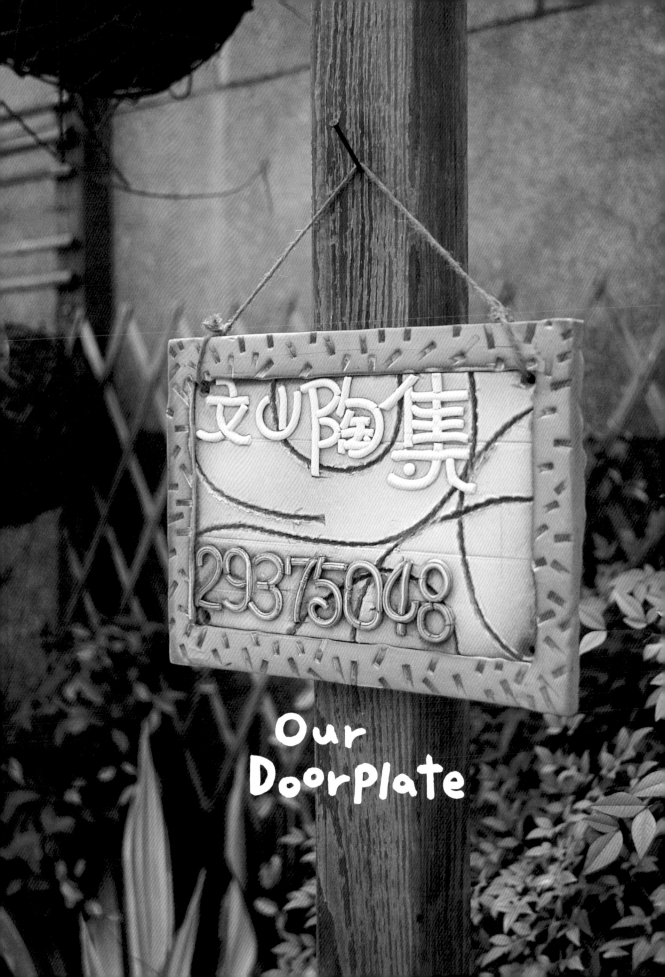

Our
Doorplate

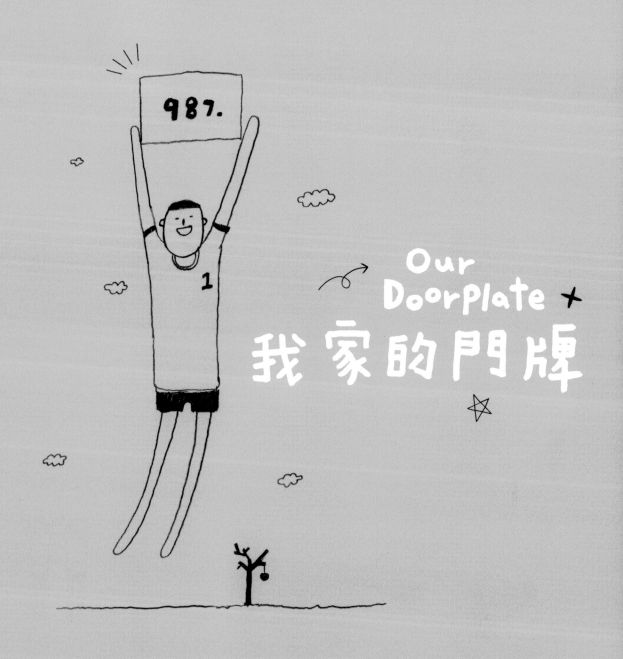

Our
Doorplate
我家的門牌

老師的話

在日本陶鄉遊歷的記憶中,他們以陶的質地來表現門牌特色是令人難忘的經驗。門邊或圍牆上,用漢字書寫刻成的陶製門牌,標示出屋主的姓氏,更加重「陶之鄉」的整體感。或許對居住在公寓或大樓的人來說,這種門牌不見得符合實際

需要;但若是動點腦筋,為自己的小窩或工作室取個名,動手做個饒富趣味的個性門牌則是滿不錯的選擇。

本件作品採取陶板和擠泥器壓擠的泥條來組合。小朋友可以根據自己喜歡的圖案,用泥條排列出來,或是放些美麗的圖

形來搭配文字,稍稍編排,掛起來會很有成就感的喲。

要特別記得陶板的大小和厚度成正比,尤其製作過程要讓乾燥在徐緩的狀態下完成,才不會變形或裂開,更要留意不要有太多的突出物,以減少傷害和危險。

用麻繩拓出肌理，可以有效改善單調的背景，但要適度控制，以免因過度裝飾反顯得花俏細碎，喧賓奪主而模糊了主題。

框上的圖案可以有相當多的變化，在不同乾燥狀態下應選擇不同的對應工具。例如，較溼的土適合用來擠泥條裝飾，微乾的土可以用工具壓印花紋，半乾狀態的土就比較適合以雕刻方式來表現了。

固定門牌有幾種方式。例如，可用螺絲固定預留的釘孔，或用粗麻繩吊掛以方便拆卸；如果希望永久性的安裝，可在門牌背後刮出粗糙面，用水泥或黏膠來施工。

細小的泥條雖然美觀，卻很容易脫落。因此製作過程要密封保溼一定時間，讓色土收縮率和陶板一致，絕不可貪快，使得乾燥過速產生的拉扯力傷害小泥條。

我家的門牌
Our Doorplate

單元使用工具

- 色土
- 木尺
- 擀麵棍
- 擠泥器及套片

1　左右手各握住鋼絲線的兩端，平衡的往內施力，用鋼絲線取得比作品所需稍厚的土片。

2　從土的一端輕輕掀開，移到工作台上。注意移動土片的方法：雙手握住土片同端，不可分別握住左右兩端，如此土的結構才不會受到外力改變。

3　將陶土放在木尺中間，依所需厚度疊出木尺高度，以擀麵棍擀出均勻厚度。

5　接著以擀麵棍滾過剛剛放好的麻繩上，使麻繩完全嵌入陶板中。

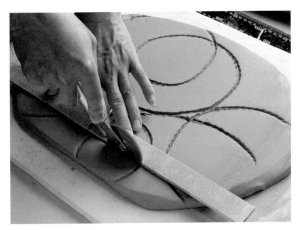

6　小心的將麻繩拿起，留下花紋。接著以木尺輔助，使用披薩刀切出整齊的一邊。

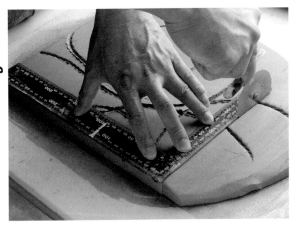

7　再以直角尺輔助，以披薩刀將陶板切成長方形。切的時候一手持刀，另一手固定直角尺，這樣才不會因直角尺移動而切壞。

4　取一段麻繩，依照想要呈現的花紋，將麻繩繞圈或以直線方式繞出圖形，放在陶板上。

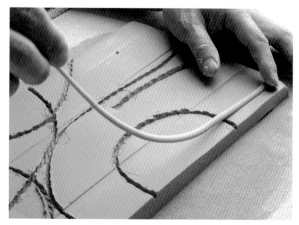

10 擠出的泥條脆弱易斷，以一手輕壓，另一手引導使泥條平貼在陶板上。

8 以木尺輕壓，做出預備排字的水平線記號，方便稍後能整齊的排列出文字。

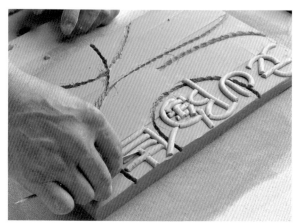

11 將泥條依照需要切出不同長度，排出想排的字。排上時記得用手輕壓固定。

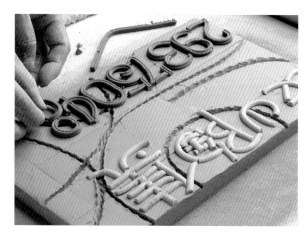

9 選擇較粗的擠泥器套片，然後準備白色土，搓成長條放入擠泥器中，以擠泥器擠出泥條後，放在溼布上保溼。注意保溼的的動作很重要，因為如果泥條乾了就很容易斷裂，會變得無法隨意造型。

12 再以綠色或紅色等不同色土的泥條做出不同的字裝飾。你可以在門牌上做出電話號碼或其他想在門牌上呈現的文字，讓門牌更加獨特。

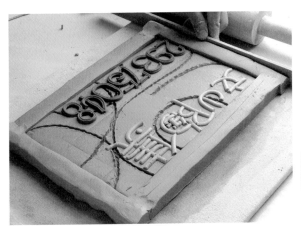

13 門牌四周以木尺壓緊。將木尺直立，貼齊門牌然後施力擠壓。

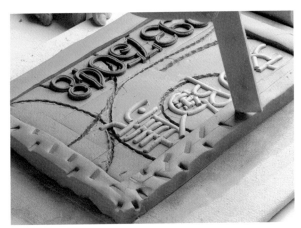

14 以木尺一端壓出門牌周邊花紋。當然也可以使用其他工具刻出花紋。

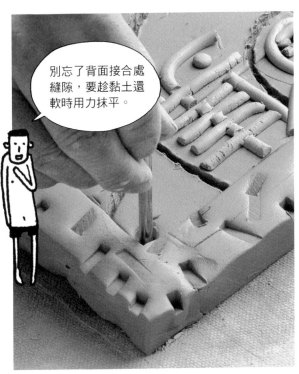

別忘了背面接合處縫隙，要趁黏土還軟時用力抹平。

16 再以銅管穿洞，以方便螺絲穿過。銅管當然一定要選比步驟 15 圓圈小，如此螺絲才能卡得住。

15 先以筆管在門牌左右上方分別壓出圓圈，但是不穿透。大小約與螺絲釘帽相等。如果不使用筆管，找其他大小相等的器具也可以達到同樣的作用。

17 哈，我家的門牌完成囉！這可是獨一無二的喔，你也趕快動手做一個吧。

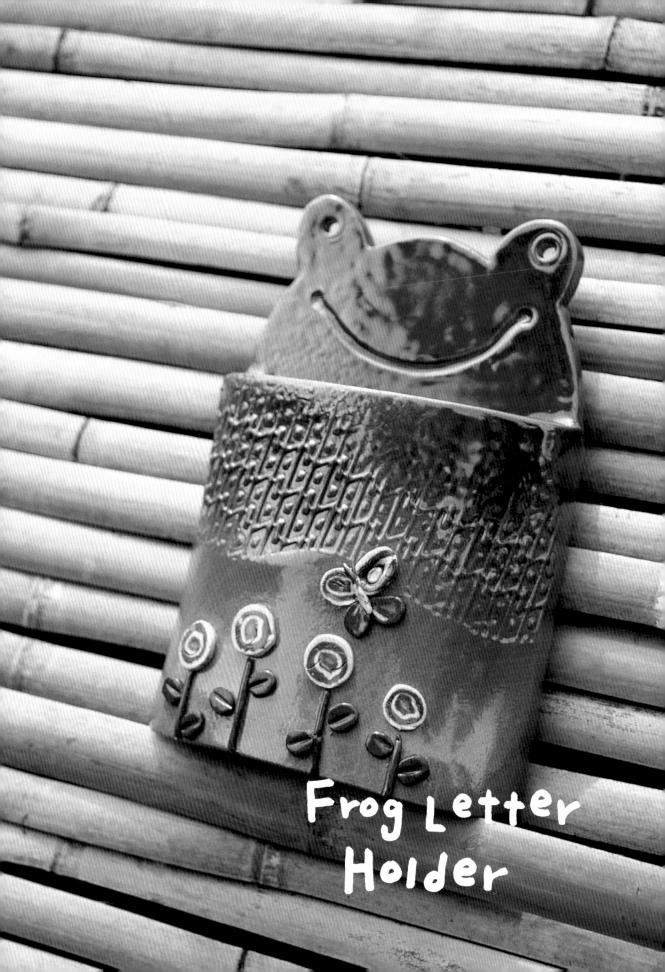

Frog Letter
Holder

呱呱信插
Frog Letter
Holder ✳ ✗

老師
的話

陶板組裝是一種常常使用的方法，如果擔心無法掌握成品的造型，可以先模擬組合，預先做好紙型再切割陶板。因為組合過程牽涉到如何去黏著兩個不同的版塊，越大的陶板作品，越容易因製作中的施力不當，而破壞原有的結構。

成功的重點在於陶板大小和厚度的比例要相當，並留心乾濕程度的掌握。有時適度用吹風機來烤乾水分，可以增強陶板強度，或在懸空的部分用土塊支撐，等候乾度足以產生強度時，再以刮刀整平表面使其密實。

本件作品以球鞋底壓過的花紋來製造肌理，是靈活使用「拓」的例子。至於要用什麼圖案或造型來做出可愛的信插？相信小朋友應該有更好的想法。做的時候，只要等待陶板組裝結構強化了，愛怎麼樣裝飾和發揮都可以盡量放手去玩！

大面積陶板要保持燒成後的平整有許多要領。例如，乾燥與燒成都要平放且選擇平整的支撐，千萬不可懸空或立起，以免受其他陶板的拉力影響而變形。

裝飾作品表面的最佳時機，是在主體結實足以承受外力，而又未完全乾燥的階段。將裝飾的圖樣以泥漿黏好後，隨即以塑膠袋密封，延長乾燥時間，讓彼此乾燥程度一致。譬如每天打開封口一小時，一週後就不會脫落了。

拓印後的陶板要減少彎曲的次數才不會裂開，至於拓印圖案凹陷的深度，絕對不可超過陶板厚度的一半。

呱呱信插
Frog Letter Holder

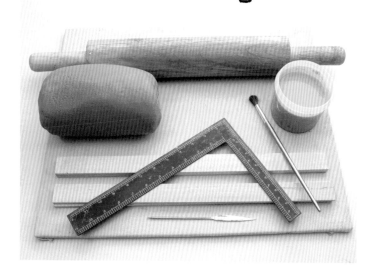

單元使用工具

- 擀麵棍
- 直角尺
- 木尺
- 泥漿
- 雕刻刀
- 裱布板

1 將陶土放在兩條木尺中間，以擀麵棍擀出一塊陶板，利用鞋底在陶板上按壓出圖案，增加作品的裝飾效果。

2 利用紙板或書面紙打稿。可以先試著組合看看，再裁切成紙型，放置於陶板上，然後依輪廓線裁出所需的部分。

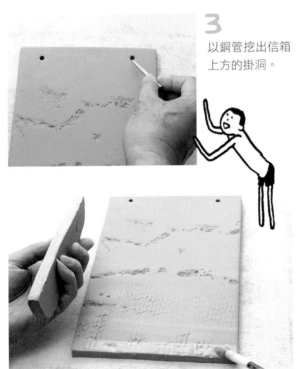

3 以銅管挖出信箱上方的掛洞。

4 將接著處塗上泥漿，接觸的部分須刮出粗糙面，這樣不同部位才能緊密接合而不會裂開。

5 黏上底部，並以雙指擠壓接著部分。左右兩邊的接縫要以手指抹平。

6 搓一條土條放在底部接縫處，以手指抹平土條，如此有補強接著處的作用。

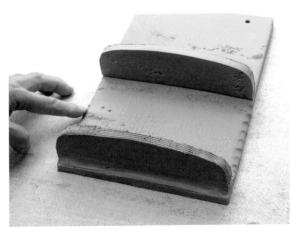

7 另備一塊與底部同樣大小的陶板，作為口緣的支撐。信插邊緣以手壓出凹凸面，並塗上泥漿。

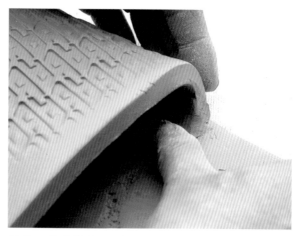

10 將土條放入內部，同樣以手將土條抹平。以土條補強後，陶板已具備拱橋結構，不易變形了。

8 接上信插表面的陶板，注意要以手掌輕托，避免陶板結構受到破壞。接著處一樣要刮出粗糙面、塗泥漿。

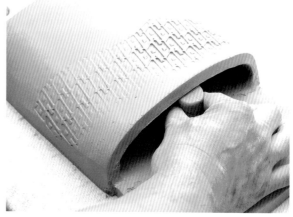

11 搓一圓柱稍作支撐，如此可以避免因震動而使中間塌陷，直到泥土乾了之後才可以拿掉。

9 兩邊及底側接緊之後，將之前放在信插口緣的支撐用陶板移除。

12 以木尺輕拍接合處，使結構更緊密。

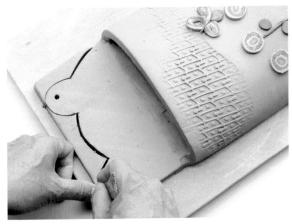

15 信插上方以工具切割出青蛙眼睛和頭部的形狀，並將多餘土切除。

13 背後接縫處以手指抹平，注意一定要趁土軟的時候做此動作。抹平的方向要交錯進行，而不是只順著同一個方向，如此結構才會夠緊密。

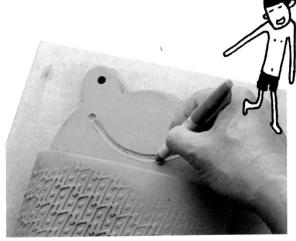

16 以工具加上嘴巴等可愛表情。這工具可以是筆管，也可以是木刀等。

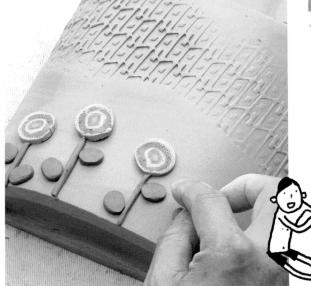

14 坯體稍乾後，裝飾喜歡的圖形例如小花、蝴蝶黏在信插上。這些可愛的圖案可以使用色土製作，如此作品會感覺更豐富。

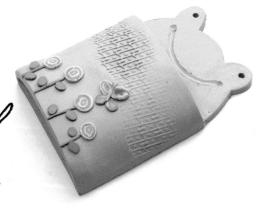

17 可愛的呱呱信插就完成了。除了青蛙之外，還可以作成其他可愛小動物，甚至是自己獨創的造型，就看你怎麼發揮巧思了。

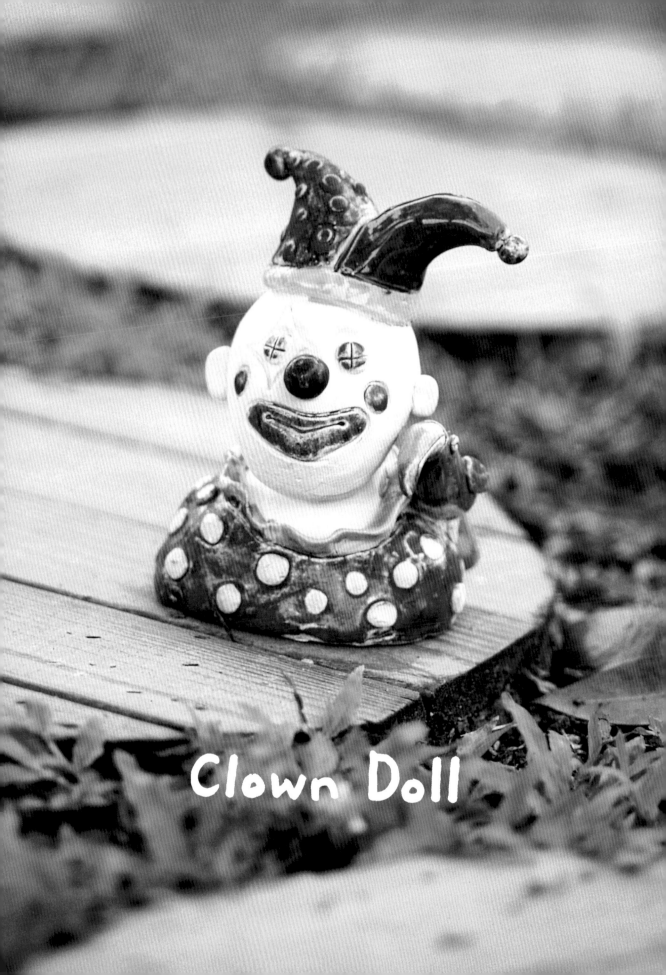

Clown Doll

小丑陶偶
Clown Doll

這個單元教小朋友作陶偶，是為了讓小朋友學習利用幾個不同外形的簡單球體，組合出立體的小丑。選擇小丑作為主題，主要就是因為光是臉部特徵就已有足夠的強度，色彩也容易表現。

製作時，先簡單的將臉部作成蛋形，胸部則充當台座；至於土球的組合重點，在於接觸點要以土條補強、黏緊。球體能挖中空就盡可能挖空以減輕重量，但注意挖的時候厚薄要平均，而且要保留氣孔；如無法挖空，使用免洗筷從球體中間戳一道洞槽，也有助於燒成時水氣的發散。學會這種基本方法，之後要做其他造型的陶偶就容易了。

一般我們製作陶偶，都會盡量誇大臉部特徵來增加趣味，小朋友只要掌握住五官的變化，上色時，再使用對比強烈的釉彩，活靈活現的小丑就能輕鬆完成。

臉部可選擇不上釉，而以化妝土裝飾，這樣效果會比較柔和。

凡遇到要作懸空的物體時，注意結構不要太瑣碎，盡可能緊挨在主體旁邊，以減少碰撞機會。陶的特性還是比較不適合作太尖銳的造型，因此將主體集中，避免損壞的可能。

衣服上的小圓點若是單純在平面上塗釉，是很難表現和區隔的。所以將小圓點直接作成泥球再黏貼在衣服上，這樣凸起的圓球不僅容易上釉，而且經過高溫燒製色彩也不會融成一團。

就像化妝時上粉底一樣，以選定泥漿塗布在表面，以改善坯體呈色，達到所謂「化妝」的效果，一般我們就稱擔任這種作用的土為「化妝土」。

小丑陶偶
Clown Doll

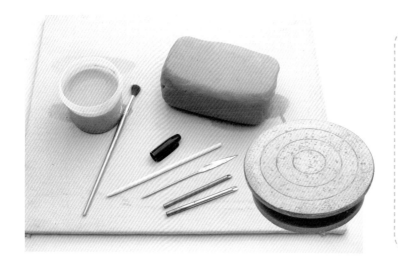

單元使用工具

- 筆蓋
- 泥漿
- 銅管
- 免洗筷
- 雕刻刀
- 轉盤

1. 將土放在轉盤上，邊轉動轉盤邊將土拍成半球體，當作小丑的身體。

4. 在接合處刮出粗糙面並塗上泥漿，黏合身體與頭部。黏合時要稍微用力按壓，使兩者緊密接合。

大拇指和食指交接處，就是虎口喔！

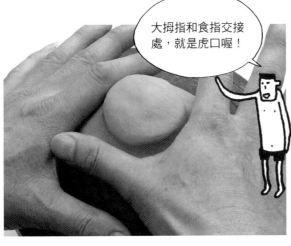

2. 雙手以虎口握住泥土上方，稍加施力捏出脖子的形狀。

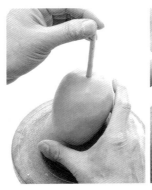 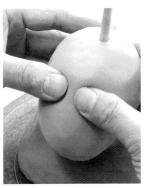

5. 以免洗筷從頭頂往身體搓洞，避免因土中包有空氣，燒窯時炸裂損壞。

6. 用雙手大拇指在想做眼睛的部位按壓，挖出眼窩。

3. 取一小塊土，雙手握住，以手揉出蛋形的土球當作小丑的頭。

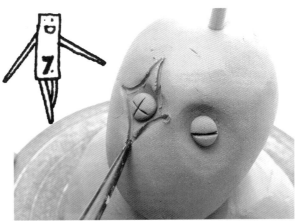

7. 搓兩個小圓球當作眼球，貼上眼球後，以工具畫出眼縫及菱形圖案。

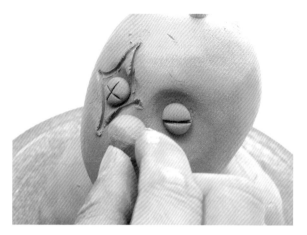

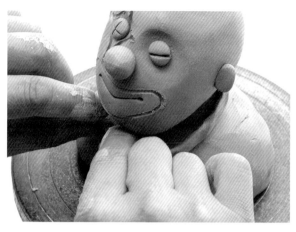

8　搓土球做成圓鼻子並黏上。黏合的地方一樣要記得刮出粗糙面並塗泥漿，接合後視需要以土條補強。

11　用長條形土片變形做出荷葉邊領子並黏上，黏上的接縫處要記得抹平。

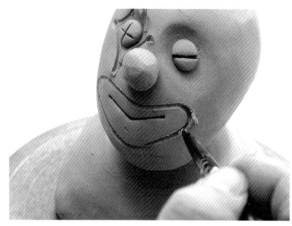

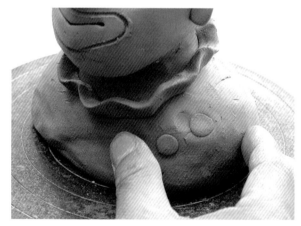

9　以木刀畫出嘴巴，並以工具畫出小丑嘴巴的輪廓。

12　搓幾個圓球，以泥漿黏在衣服上，當作衣服的裝飾。

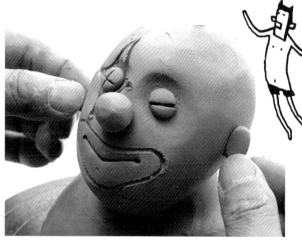

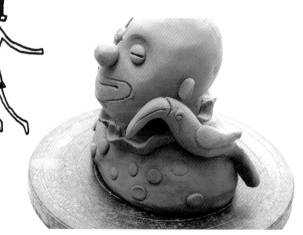

10　揉兩個小土團，做出小丑耳朵形狀，並沾泥漿黏上小丑的耳朵。

13　可以做小鳥或其他配件黏在小丑身上。除了小鳥之外，小圓球、鈴鐺等小配件也很適合小丑喔！

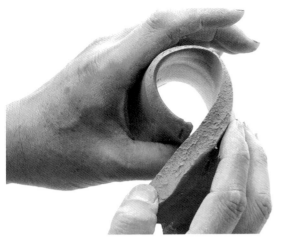

14 準備一長形陶板，將陶板捲成圓錐狀做成帽子。

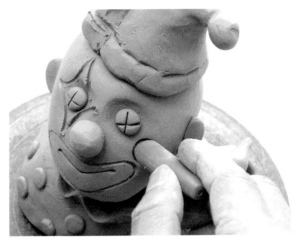

18 以筆蓋壓出臉頰圈圈，這樣小丑的表情就更加豐富了。

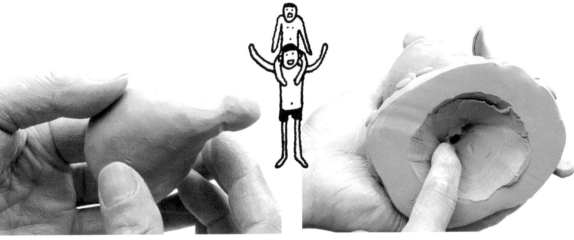

15 帽子接縫處要抹平，並在帽子上黏上圓球裝飾。

19 將小丑底部挖洞並修整，這個動作可減輕作品重量並降低燒成的失敗率。

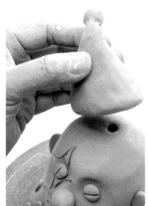
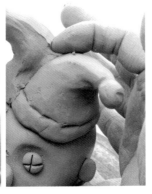

16 將免洗筷抽出，帽子邊緣黏上泥漿，黏在小丑頭上。

17 再黏上另一邊帽子。就成了典型小丑常戴的逗趣帽子。

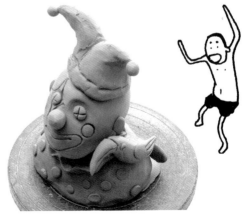

20 小丑做好了。除了小丑之外，也可以試試看自己喜歡的人偶造型，做個可愛的陶偶吧！

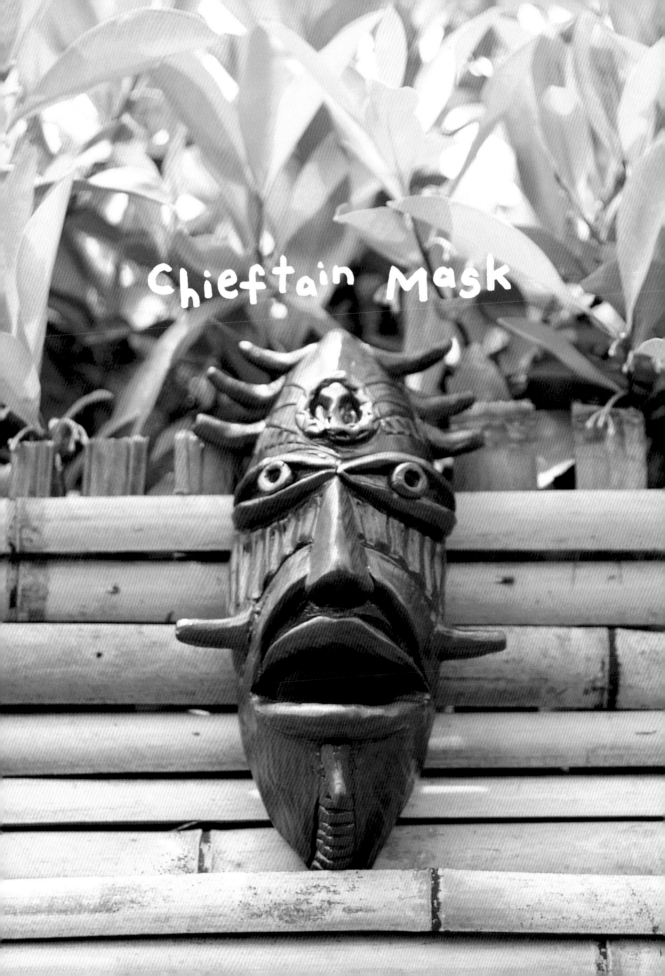
Chieftain Mask

酋長面具
Chieftain Mask

歷史上極富特色的面具實在數不清。像日本「能劇」、威尼斯的古典造型面具，都是至今還在生產，深具民俗特色的價值；而很多現今仍保存原貌的少數民族，也都有用面具裝飾的傳統，有些是喜慶用來酬神或增進歡娛，有些則是作戰時用來配戴恫嚇對方。這些面具的材質多半採用木頭，即便在木材上只施以大動作的斧、劈、鑿，經過長久的使用，也會形成一種類似琥珀的光澤，十分好看。

這個單元我們嘗試以陶土來表現面具，陶土不像木材需要用力刻鑿，可縮短成型的時間，更可以釉彩做裝飾，揮灑的空間很大。小朋友不妨從台灣的原住民資料去找尋靈感。像百步蛇、野豬牙、野百合花這些元素，再加上蘭嶼的波浪紋與紅、白、黑三色，就能做出相當有特色的面具囉！

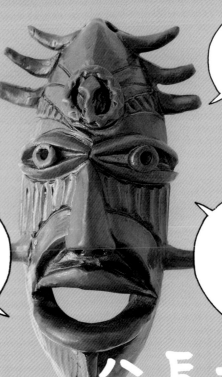

突出形似牙狀物的裝飾可作成中空的，燒成後有時可加點羽毛或樹葉來點綴，以增加趣味。

也可以在口部內側加些設計，例如穿出小孔加上小鐵環，看起來會更有民俗味。但要注意，這些設計在還是溼坯時就要預先規畫好，等到土乾燥後再想加工就不容易了。

臉上的黥面可在土坯半乾時以小牙籤戳出渦紋小點，或用可以想得到的工具加以裝飾，不妨參考原住民相關圖片等資料，會更有效果喔。

酋長面具
Chieftain Mask

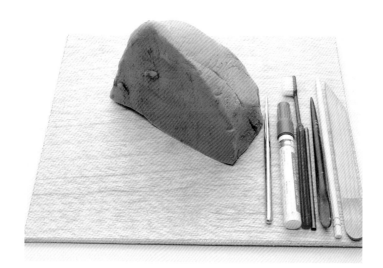

單元使用工具

- 木刀
- 銅管
- 筆蓋
- 裱布板
- 雕刻刀
- 雕塑木刀

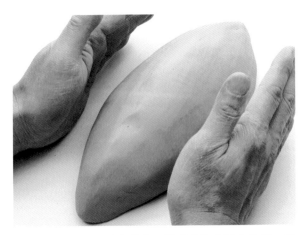

1 準備一塊大小適中的土，雙手將陶土平均拍打，塑成炸彈麵包形狀的面具。

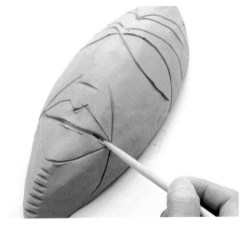

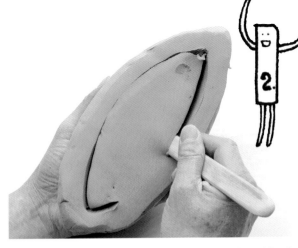

2 將面具翻面，以木刀挖掉中間的土，一來可減輕重量，作品也比較容易燒製成功。挖掉的土可以留下備用。

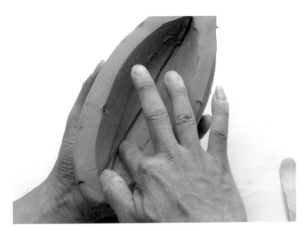

3 以手修飾挖空部分，將凹凸不平的地方抹平。作品不管外面還是裡面都要注意修整完美，不可因為內部不容易看到就忽略不管喔。

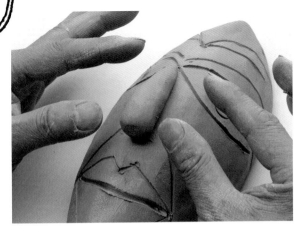

4 先以木刀大略畫出眼睛、鼻子、嘴巴、頭髮等五官的位置，等一下才容易進行接下來的步驟。

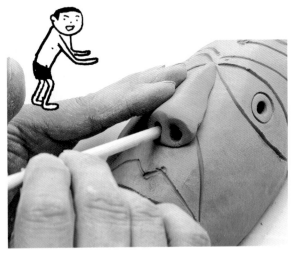

5 搓長條水滴狀泥條當成鼻子，沾泥漿、刮出粗糙面後黏在面具上。

6 以免洗筷戳出鼻孔。手邊許多工具例如免洗筷、原子筆等物品都可以拿來當工具，像眼睛就可利用筆蓋按壓來完成。

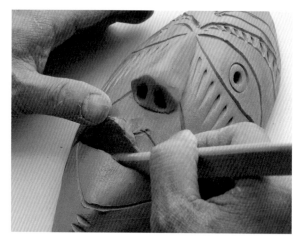

7 以木刀切出嘴巴的形狀，並將嘴巴扒開。

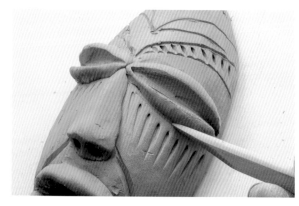

10 以木刀鈍端將眼睛切出中線，並依序壓出臉頰及下巴紋面。壓花紋時要注意線條流暢、有秩序感才會好看。

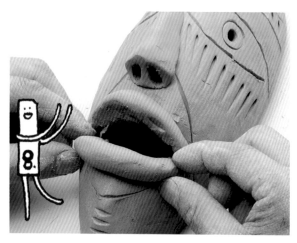

8 搓兩條等長泥條，以泥漿黏在嘴上，做出上下嘴唇，增加面具的立體感。

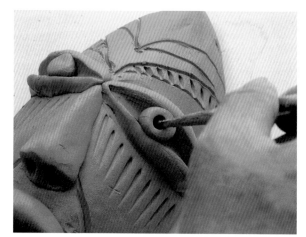

11 搓兩個圓球當眼珠加上，並以木頭雕刻刀戳出瞳孔。

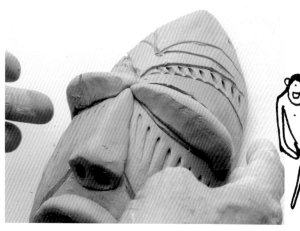

9 搓兩條土條，以泥漿黏在眼睛上，作成上下眼瞼，會增加立體效果。

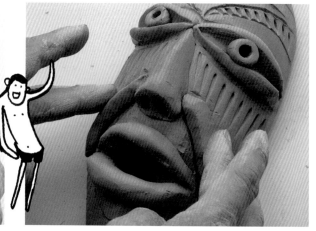

12 搓幾條土條黏上，以土條強化臉部立體表情。只要適當的加幾條土條，面具就會立刻生動不少，在製作時可以多利用這個訣竅。

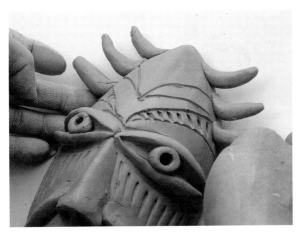

13 以手抹平土條和面具的接縫處，這樣才不會在燒製時，配件因不牢固而掉落。

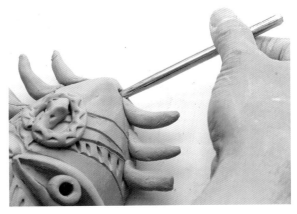

16 在面具上方以銅管穿洞，以方便日後吊掛。

14 搓幾條土條繞圈，當作頭飾，貼在面具上方就成了面具的頭飾。

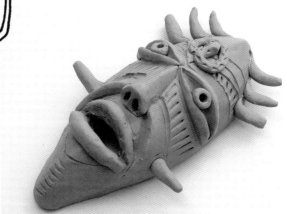

17 表面稍乾之後，就可以牙刷作拋光動作，讓面具更加光亮立體。完成這些步驟之後，酋長面具就做好啦。

15 以木刀按壓刻出百步蛇的紋路。做作品時要注意作品特性，像這個作品是酋長面具，就可以雕刻些代表酋長的裝飾和象徵。

Chieftain Mask

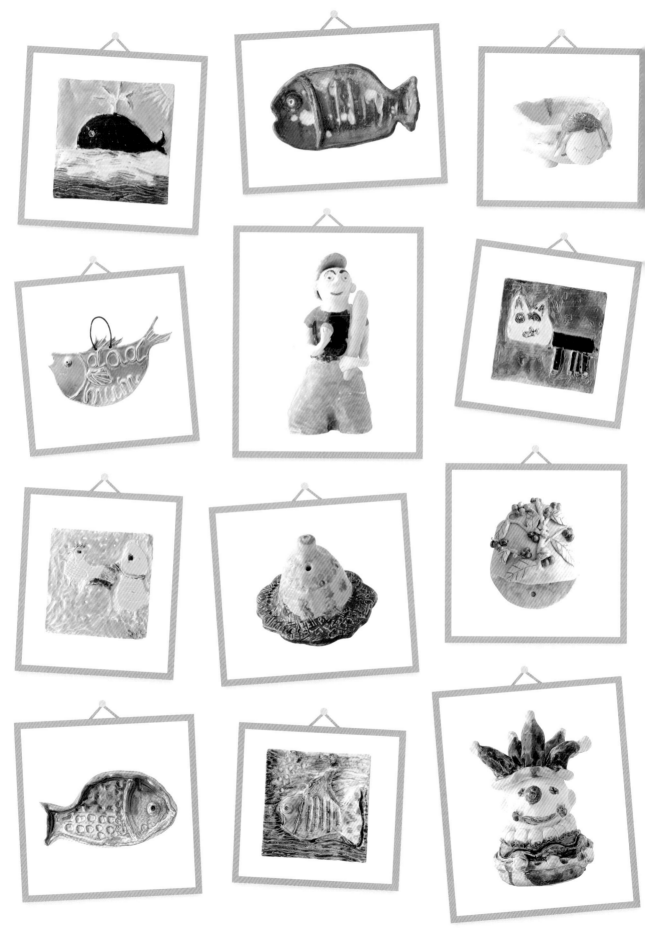

part 4
元件組合篇

**從元件組合，
創造快樂的陶藝樂園。**

「點、線、面」，這可是大學問！無論平面
繪畫或立體創作，所有作品都可以將組合
元素簡化為這三者，所有結構也都是由這
些基礎單位組成。只要將陶土搓成圓球、
泥條或作成陶板，就能經由簡單的組合完
成複雜的作品。這樣化繁為簡的方式使
作陶的過程變得更有效率，就好像找到
一把鑰匙，輕鬆打開房門就可進入。

為了讓孩子能具體領會單位組合的效率，本單
元設計出只要利用這種方法，就能順利完工
的貓咪餐巾架、企鵝茶杯、熱帶魚香皂盒，和
甜蜜存錢屋。這些都是將看似繁複的造型拆
解成一片片陶板再組裝起來的靈活運用法。
經過這種練習，孩子下回就會思考如何將想
作的造型拆解成元件，然後按部就班的完成，
得到更大的成就感。

Kitty Napkin Holder

貓咪餐巾架
Kitty Napkin Holder

外型帶有銳角的部分,當乾燥後,用菜瓜布在乾坯刷一下會比較圓潤,同時也可以免除使用時不必要的危險或損壞。

腳的部分雖然也可以鏤空,但因為難度稍高,建議小朋友還是用修坯刀刮出凹陷面,強調出立體感就行了。

為了置放不同尺寸的餐巾及方便取用,兩端不能封閉,必須做出開放的空間,這種作法由於缺乏支撐,乾燥過程容易變形。解決的辦法是找一塊海綿放在中間幫助定型,且乾燥後縱使收縮,海綿經擠壓也很容易取出。

貓咪餐巾架
Kitty Napkin Holder

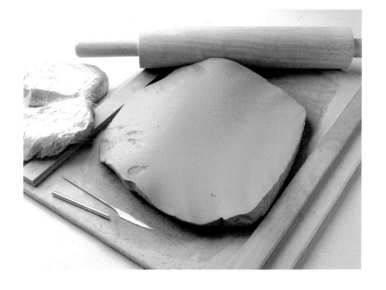

單元使用工具

- 色土
- 擀麵棍
- 雕刻刀
- 銅管
- 木尺

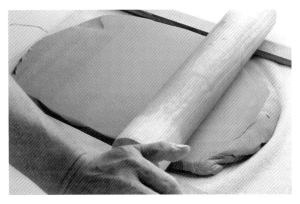

1 取一塊陶土，左右各放兩條木尺，以擀麵棍擀過、壓出厚度均勻的陶板。

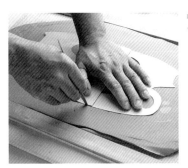

2 先將貓咪的圖案畫在紙板或書面紙上，剪下後放在陶板上描繪，並將多餘的陶土裁掉。

3 以刀子畫出花紋，並以木尺輔助，使用雕刻刀切出底部。

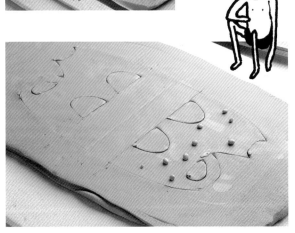

4 將紅色土揉成小圓球，放置在貓咪身上，就是貓咪身上的花紋囉。

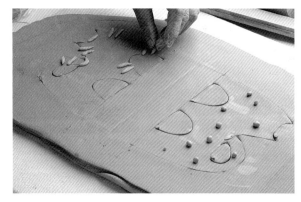

5 另一面則以黃色土揉成短細條，放置在想裝飾的位置。如此一來兩面的貓咪就會出現不同的花紋，增加了不少趣味。

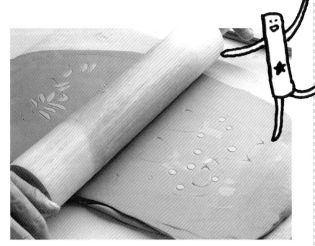

6 以擀麵棍擀過，使剛剛放置的短土條、小土球嵌入陶板中，就成了可愛的貓咪花紋。

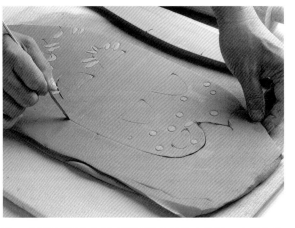

7 以雕刻刀沿著貓咪邊緣將多餘的土切除。小朋友使用刀子要小心，不可邊玩邊使用，一定要專心喔！

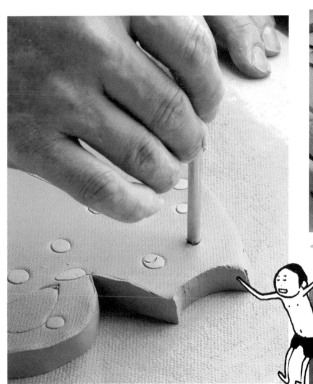

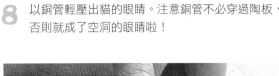

8 以銅管輕壓出貓的眼睛。注意銅管不必穿過陶板，否則就成了空洞的眼睛啦！

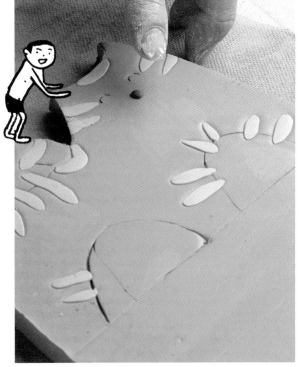

9 將黑色色土揉成黑色小球，當作貓咪的可愛鼻子。黏上時一樣要沾泥漿，不要忘記這個動作喔。

10 將餐巾架底部的土切開移至小木板備用。

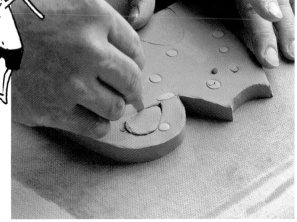

11 將刀子沿著之前畫的輪廓線切割，把想要鏤空的部分去除作出尾巴，注意刀鋒要垂直切割。

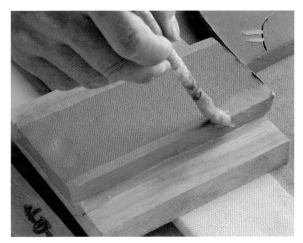

12 底部左右兩邊塗上泥漿，接觸面須刮出粗糙面。不管接著什麼東西，都一定要做這兩個動作，偷懶的話很容易就會讓作品失敗。

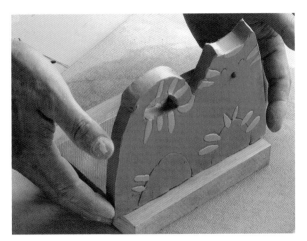

13 將裝飾好的貓咪陶板立起來與底部黏合。

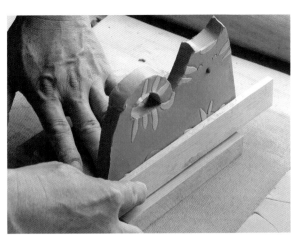

14 以木尺壓緊，使角度平整且結構緊密。

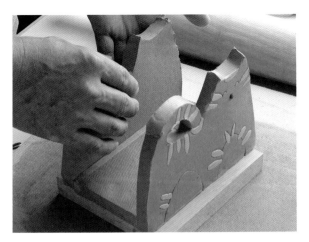

15 黏上餐巾架的另外一面。黏的動作要小心慢慢來，動作太鹵莽會讓作品變形。

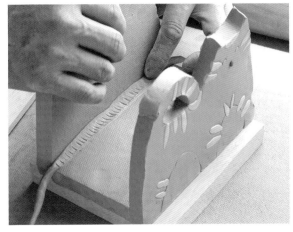

16 以土條擠壓在接縫處補強，輕扶兩側直立陶板，使貓咪陶板與底部緊密接合。

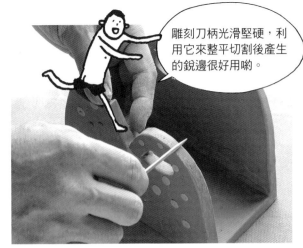

雕刻刀柄光滑堅硬，利用它來整平切割後產生的銳邊很好用喲。

17 風乾約半天後，作細部整修，並注意抹平底部接合處的縫隙。

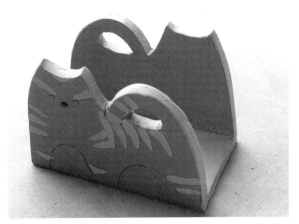

18 可愛又實用貓咪餐巾架就完成了。你也可以讓小狗、小熊當你家桌上的貴賓喔。

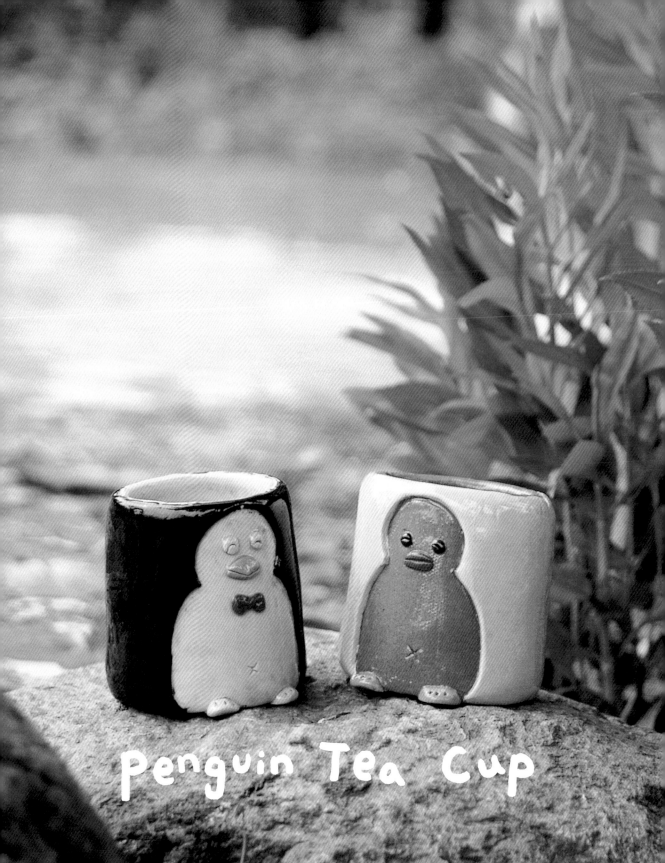

Penguin Tea Cup

企鵝茶杯
Penguin Tea Cup

可愛的小企鵝「黑麻糬」在台北木柵動物園迷倒了許多小朋友，在平常的生活裡，我們也可以自己作個小企鵝茶杯陪伴我們讀書、發呆。只要準備妥當，夢想就會成真喲！

本件作品是運用色土的變化來產生視覺效果，如果老師或家

長事先準備好色土，那麼只要將作為杯子主體顏色的色土像捲蛋捲一樣，包覆在原先的坯體上，再切下企鵝的輪廓，將身體特徵用圖案方式來強調就行了；另一種方法是在沒有色土的狀況下，做好杯子主體，刻出企鵝的輪廓，等素燒後用

色料平塗，再用透明釉塗上燒成，效果也是不錯的。

在進行這個單元製作時，如果成品要作為茶杯使用，就盡可能別添加太多尖銳的附件，以免清洗不便。你也可以拿企鵝茶杯當作筆筒使用，這樣多添些附件就沒關係了。

無論杯子口沿與圖形輪廓，都不要出現銳利的邊緣，只要以稍微沾溼的海綿擦拭，就有不錯的效果。

如果需要在杯子底部作出突出的裝飾，應該要盡量保持圓潤，同時要稍稍與桌面保持一些距離，這樣除了方便上釉，也不必負擔支撐重量的任務，避免因受力而損傷。

作出深淺不同的凹凸圖案，除了多些變化和美觀，也可以增加摩擦面，拿取時較不會滑手。

企鵝茶杯
Penguin Tea Cup

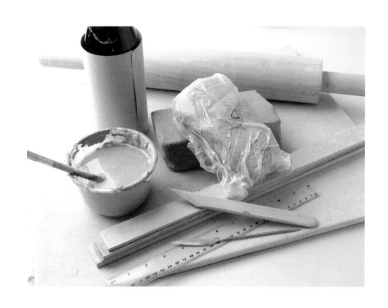

單元使用工具

- 酒瓶
- 泥漿
- 木刀
- 木尺
- 色土
- 直尺
- 裱布板
- 雕刻刀

118

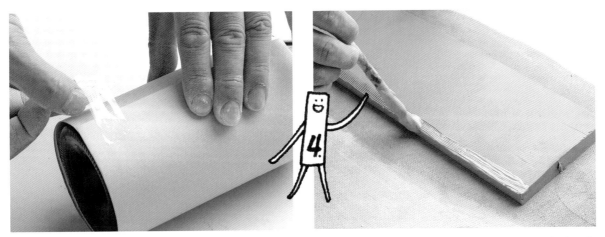

1 裁一長方形紙，包住酒瓶，以膠帶黏住，方便完成時能順利將酒瓶取出。

4 在接合處刮出粗糙面並塗上泥漿，方便下個步驟能與底部接合。

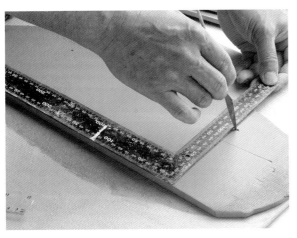

2 擀一塊陶板，以直角尺或直尺輔助，使用雕刻刀將陶板切成長方形。

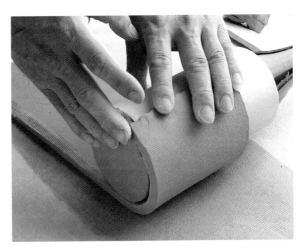

5 利用瓶子滾動，將底部與側邊黏合。

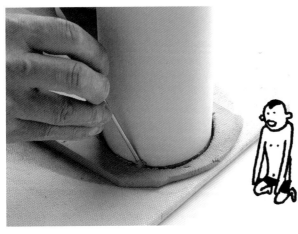

3 以酒瓶底部畫出一圓形陶板，並以雕刻刀切割下來，作為杯子底部用。

6 將接合處切出斜度，可增加接著面積，並刮出粗糙面、塗上泥漿黏合。

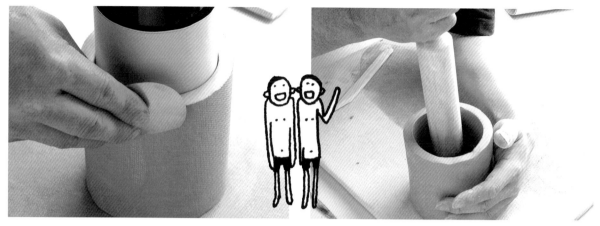

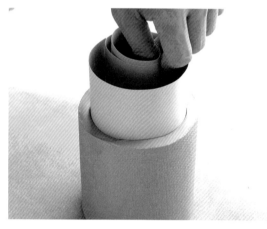

7　以不鏽鋼刮片整平接合處，讓作品接縫得以抹平，結構也會更緊密。

10　搓一土條沿著底部邊緣放置，用木棍壓緊整平，可補強內部。

8　抽出酒瓶後，將紙略作旋轉取出。有一層紙當作間隔，陶土就不會黏在酒瓶上，這是常用的方法，也是一種做陶的小訣竅。

11　準備一塊色土並以擀麵棍擀成薄片，當作企鵝杯子的外層，這就是完成時杯子主要的顏色囉。

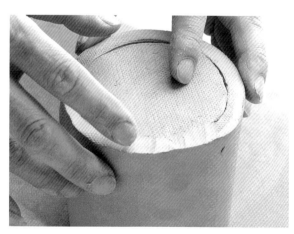

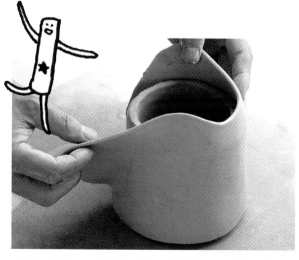

9　以手指將底部接縫處抹平，抹的時候要一前一後方向交錯，這樣結構才會緊密喔。

12　將色土包裹於陶杯上。記得接合處要塗泥漿唷。黏上時要注意緊密，不要包空氣在裡面。

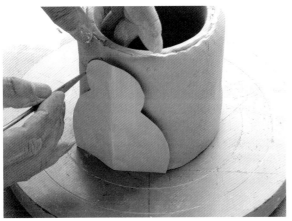

13 以型版割出企鵝身體，將多餘色土以雕刻刀切
除。

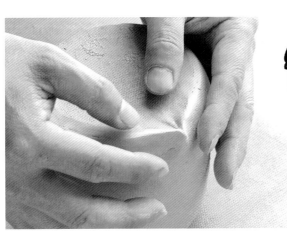

14 以大拇指抹合杯子底部，並以推擠方式做出企
鵝尾巴。

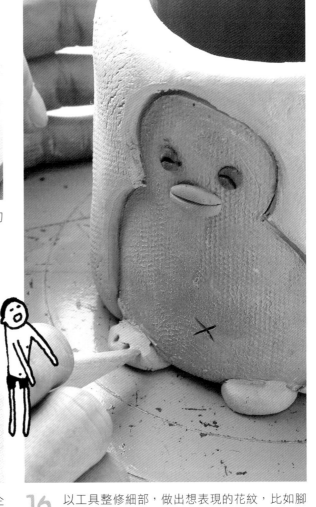

16 以工具整修細部，做出想表現的花紋，比如腳
趾啦、企鵝的小肚臍啦。

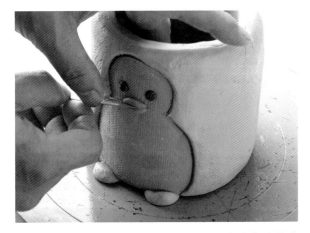

15 以黑色色土製作企鵝眼睛、紅色色土作企鵝嘴
巴、粉紅色色土作腳，並以雕刻刀刻出嘴巴形
狀。

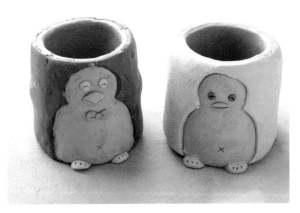

17 胖胖的企鵝杯就完成了。不同色土變化可以做
出不同造型，都很可愛吧！

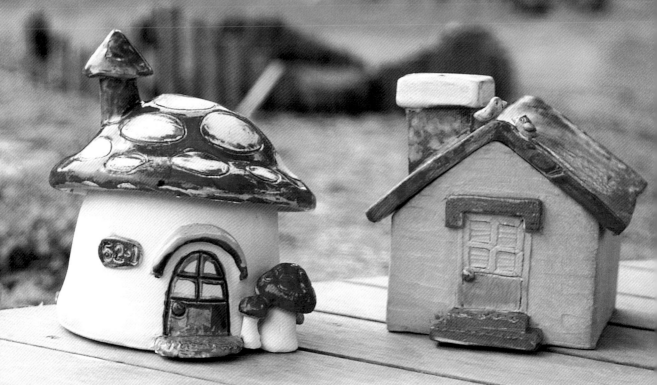

Sweet Mushroom Bank

甜蜜存錢屋

Sweet Mushroom Bank

老師的話

每個人小時候大概都會被教導要節儉，我的小時候是個生活物質匱乏的年代，那時家中每人都有一個竹製的存錢筒，父母親會固定給銅板訓練我們儲蓄。姊姊和弟弟的存錢筒都很重，只有我的越來越輕，因為我都設法用滾動的方式取出銅板買零嘴，後來媽媽知道了也用愛心包容這件事。

等到自己年長了之後還是不懂得理財，尤其每次回家更衣時，牛仔褲一脫，零錢就撒落一地。從大兒子、小兒子、到現在的么女，都曾在童年時以撿拾爸爸掉落的零錢為樂，有時會給他們一個自製的陶碗、陶罐裝這些銅板。後來我做了這些童話屋，其實目的不是為了存錢，而是收納銅板，因為孩子們大了，只好自己收拾零錢……。

童話屋引出的赤子之情，裝的或許不只是這些銅板，還有更多溫馨的回憶吧。

123

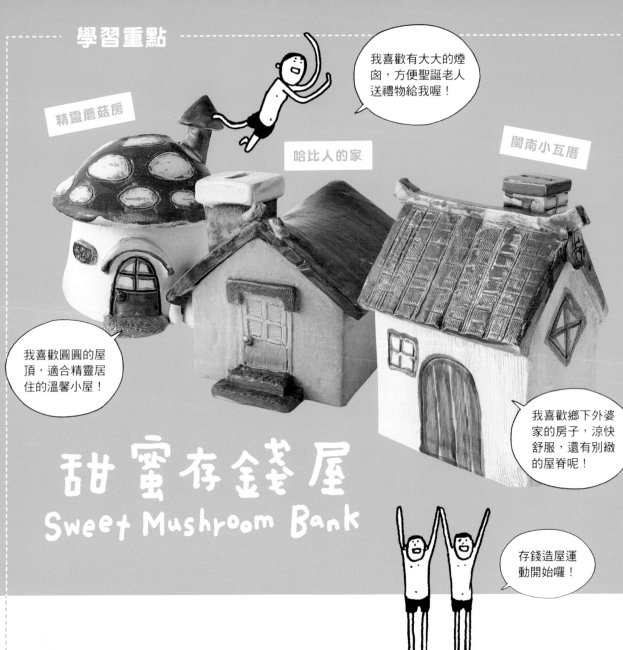

精靈蘑菇房

我喜歡有大大的煙囪，方便聖誕老人送禮物給我喔！

哈比人的家

閩南小瓦厝

我喜歡圓圓的屋頂，適合精靈居住的溫馨小屋！

我喜歡鄉下外婆家的房子，涼快舒服，還有別緻的屋脊呢！

甜蜜存錢屋
Sweet Mushroom Bank

存錢造屋運動開始囉！

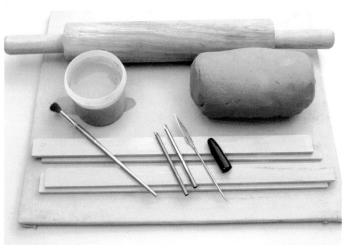

單元使用工具

- 擀麵棍
- 泥漿
- 雕刻刀
- 銅管
- 木尺

1 先在紙板上把預備做的房子仔細描繪出平面展開
圖，剪成紙型平鋪在陶板上。房子的結構就像現在
我們喝的紙盒牛奶的造型，可以參考一下。

2 以木尺輔助，使用雕刻刀沿著型版邊緣切出需要的
形狀。分別是四片屋身、一片底、兩片屋頂。

3 將屋子底邊與四邊接合。接合處除了刮出粗糙面、
塗泥漿之外，還要搓泥條補強，再以手抹平固定。

4 不鏽鋼鋸齒刮片將屋頂刮出紋路。也可以使用其他
具有鋸齒狀的工具，例如家裡的扁平梳子或鐵鋸
片。

5 接著再以木尺壓出瓦片花紋。壓得力道要控制好，
太輕紋路會不明顯，太重則可能將陶板壓斷。

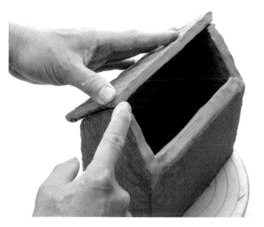

6 在接著處塗上泥漿，並刮出粗糙面。此時將房子放在轉盤上，可以一邊檢查房子各面是否均衡。

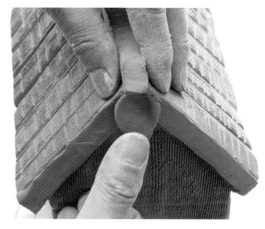

10 以陶土補強細部，除了有補強效果，還可表現出閩南式的建築美。

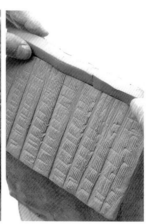

7 將屋頂黏在房子上。黏上去時要稍微用力按壓，讓屋頂與屋子緊密接合。

8 屋頂上方再接一方形泥條做屋脊。

11 擀一塊陶板，依照型版割出要做煙囪的四片長條。

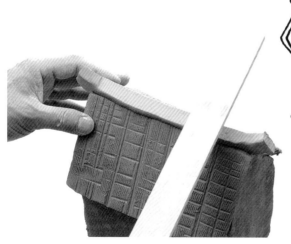

9 以木尺拍打上方，使結構更堅固。

12 煙囪口部分以刀子割出錢幣投入口。注意陶土燒製後會收縮，所以投幣口不可割太小，以免錢幣放不進去。

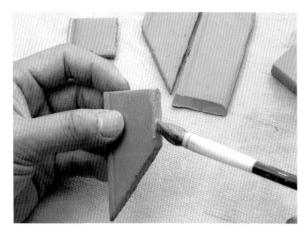

13 將煙囪每邊接縫處塗上泥漿並刮出粗糙面後，接合四塊陶片成為煙囪。

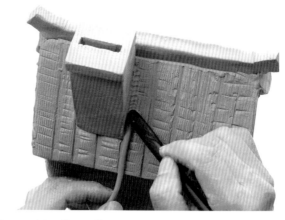

16 搓泥條，圍著煙囪底部繞，以手或工具抹平，這樣可以強化結構，就不容易脫落斷裂。

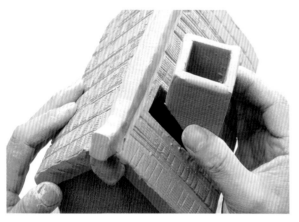

14 將做好的煙囪黏在房子上。同樣要在接著面刮出粗糙面、塗上泥漿。

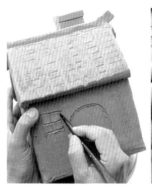
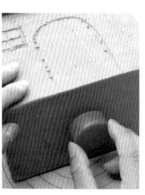

17 風乾約一天後，以木刀刻出窗戶、門等圖案。在裝飾花紋時除了雕刻刀，也可以使用筆蓋壓出圓形的窗子或紋路。

18 於市面上買回軟木塞，再於底部挖個適當大小的洞，就成了撲滿口。

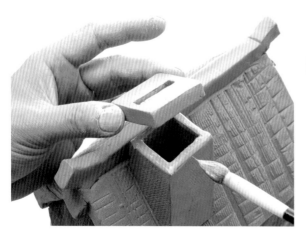

15 煙囪口塗上泥漿，蓋上煙囪蓋。蓋上時要稍加按壓，使結構堅密。

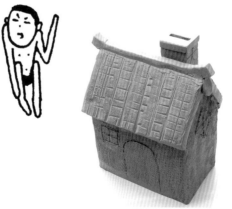

19 做好的撲滿屋，可以趕快存錢囉。存錢屋也可以做其他造型，例如可愛的蘑菇屋也是很不錯的嘗試。

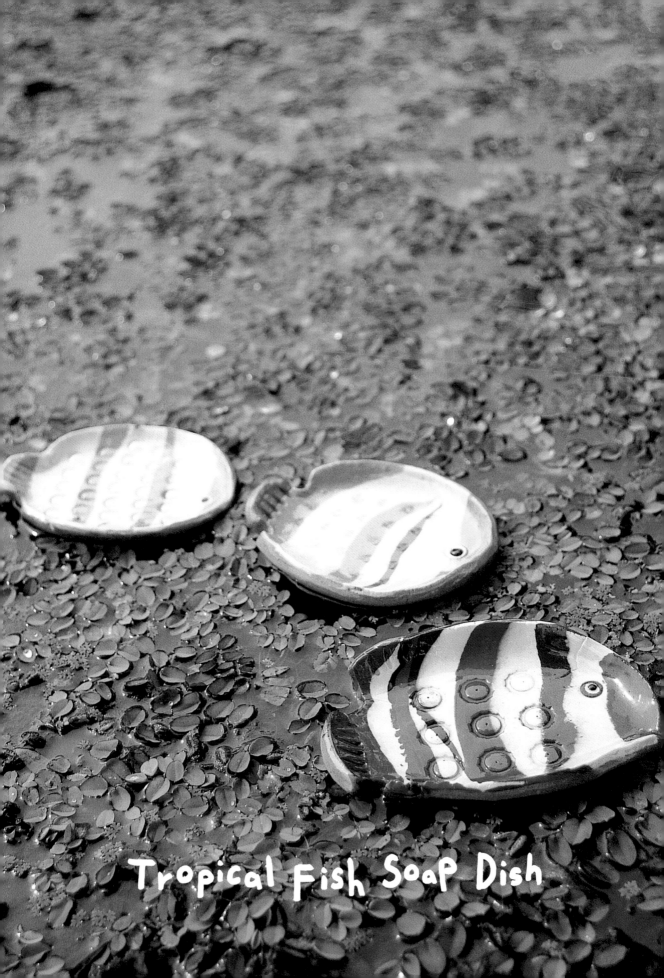

Tropical Fish Soap Dish

熱帶魚香皂盒
Tropical Fish Soap Dish

老師的話

大部分小朋友一定會有一種經驗，就是幫忙將信箱蒐集來的廣告紙，摺成方形的小紙盒，用來裝水果皮或瓜子殼很好用，用完就丟棄。其實隨便用一張餐紙包一包丟掉不是也一樣，幹什麼這樣麻煩？

生活的藝術其實就在細微處，

在日常生活中多加一些巧思，就會讓自己和家人感受到更多的樂趣。同樣的道理，在廚房或浴室，我們可以隨便買個香皂盒來裝香皂，也可以選擇自己作一件造型特別的彩色小魚充當香皂盒。這次我們切出一些美美的色土，以陶板作出一

條條可愛的熱帶魚，就變成洗手時最好的裝飾及視覺享受。只要切好陶板，將碟子邊緣捏高，再用工具裝飾出鱗片，這麼簡單小魚就活起來了！你也可以在作好的碟子上穿幾個小孔，方便排水，小朋友一起來試試看吧！

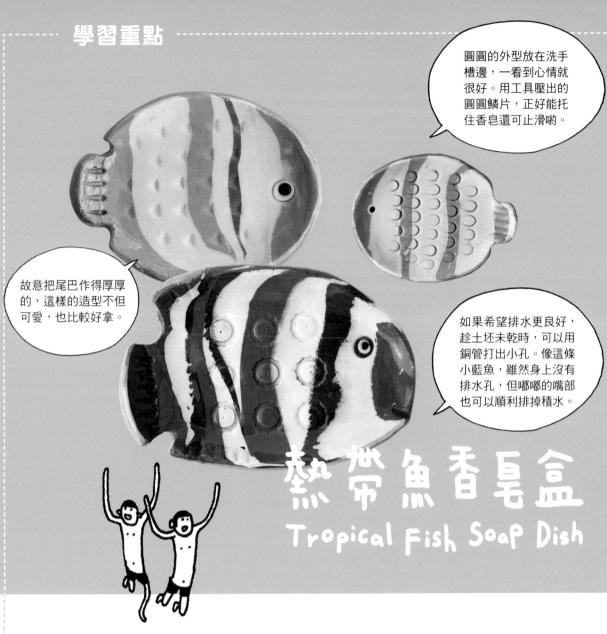

圓圓的外型放在洗手槽邊，一看到心情就很好。用工具壓出的圓圓鱗片，正好能托住香皂還可止滑喲。

故意把尾巴作得厚厚的，這樣的造型不但可愛，也比較好拿。

如果希望排水更良好，趁土坯未乾時，可以用銅管打出小孔。像這條小藍魚，雖然身上沒有排水孔，但嘟嘟的嘴部也可以順利排掉積水。

熱帶魚香皂盒
Tropical Fish Soap Dish

單元使用工具

- 擀麵棍
- 色土
- 鋼絲鋸片
- 裱布板

1 將紅棕、黃、白色土，各以鋼絲鋸切一小塊備用。

4 以擀麵棍擀過去，就成了厚薄相同的彩色陶板。

2 紅棕、黃、白色土分別切成小土條，並將三種顏色的土依順序擺放。

5 揉出白色眼球、黑色眼珠後，重疊並壓在熱帶魚眼睛位置處。

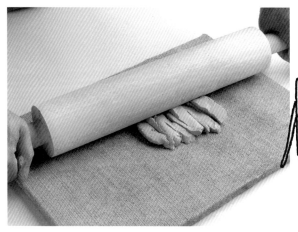

3 將各色土條擺放在裱布板上，色土務必噴水貼緊，等一下擀過去時才不會有縫隙產生。

6 以擀麵棍擀過眼珠，使其嵌入陶板中。

7 準備一塊比彩色陶板大些的原色陶板，形狀要與彩色陶板差不多。

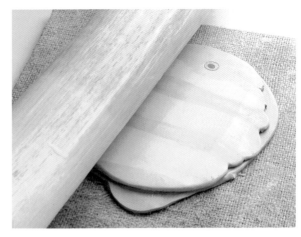

10 以擀麵棍擀一下使兩塊陶板緊密接合。

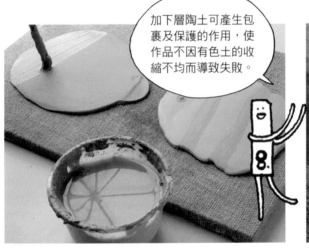

> 加下層陶土可產生包裹及保護的作用，使作品不因有色土的收縮不均而導致失敗。

8 在原色陶板上塗滿泥漿並刮出粗糙面。

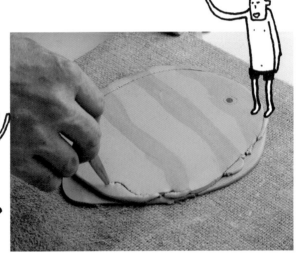

11 以雕刻刀或木刀等工具畫出魚的形狀，並將多餘的部分去除。

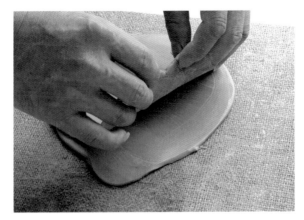

9 彩色陶板放在原色陶板上，放的時候記得雙手要拿在陶板的同一端，不要分別拿陶板左右端，這樣陶板結構才不會被破壞。

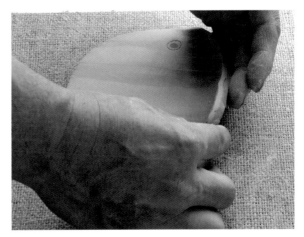

12 擺放約 5 小時使土稍風乾之後，將熱帶魚的邊緣以手指壓擠，作出香皂盒弧度。

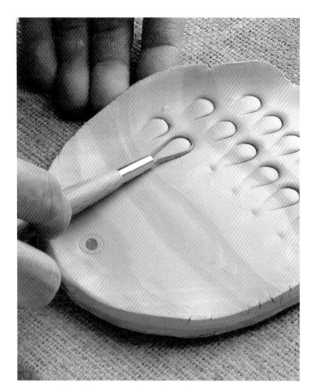

13 以環狀修坯刀壓出魚鱗圖案，要有耐心的整齊排列，圖案才會漂亮喔。

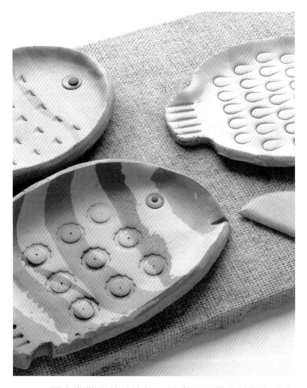

14 壓出喜歡的花紋修飾，就成了可愛的熱帶魚香皂盒。可以依照自己的喜好做出不同造型。

工作室什麼都有，就等你來玩囉！

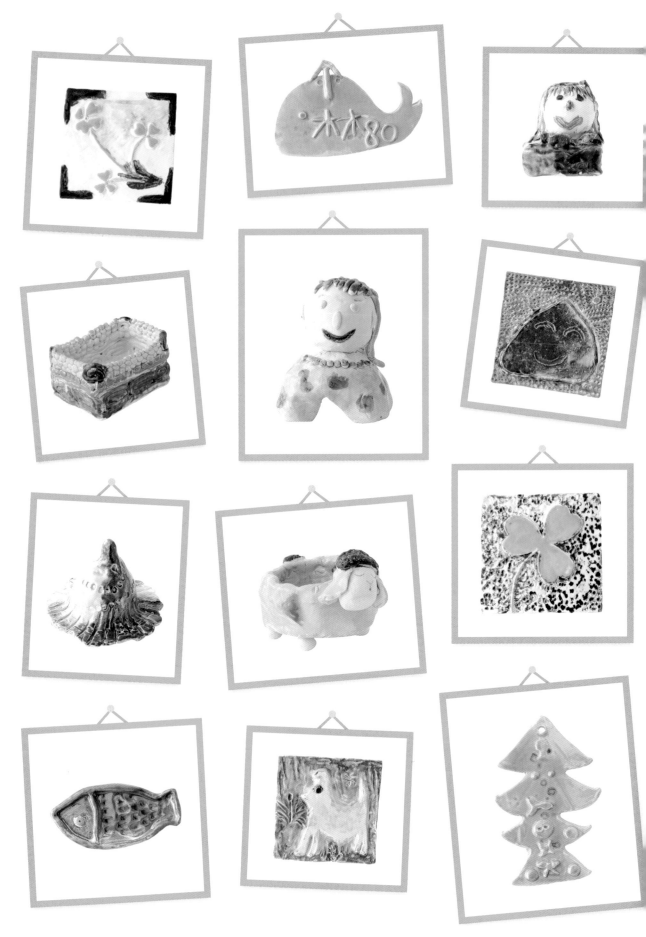

part 5
輔助工具篇

用輔助工具，
模塑甜蜜的陶藝城堡。

為什麼房屋施工時，總是不能免的要加上醜陋的模板和鷹架？難道不能一開始就漂漂亮亮的嗎？小朋友是不是會有這種疑問呢？其實，蓋房子跟作陶有許多地方是相似的。當建材在施工初期因為缺乏結構力，所以要利用支撐物來保護；而作陶，就要依想像中的作品結構來決定是否需要，及用何種工具來輔助或支撐。

為了讓孩子能清楚明白輔助工具的作用，本單元教導小朋友去尋找適的輔助工具，例如用洗髮精的罐子來作花瓶千層派、用廚房的湯碗擔任鳳梨糖罐模具、用陶板包裹木棍來作貓頭鷹風鈴、用紙盤畫出螃蟹漫步鐘。

經過實地操作，孩子就會觀察生活周遭還有什麼素材、容器可以隨手取得及利用，這不但在作陶上更進一步，也是讓創意更活躍喲！

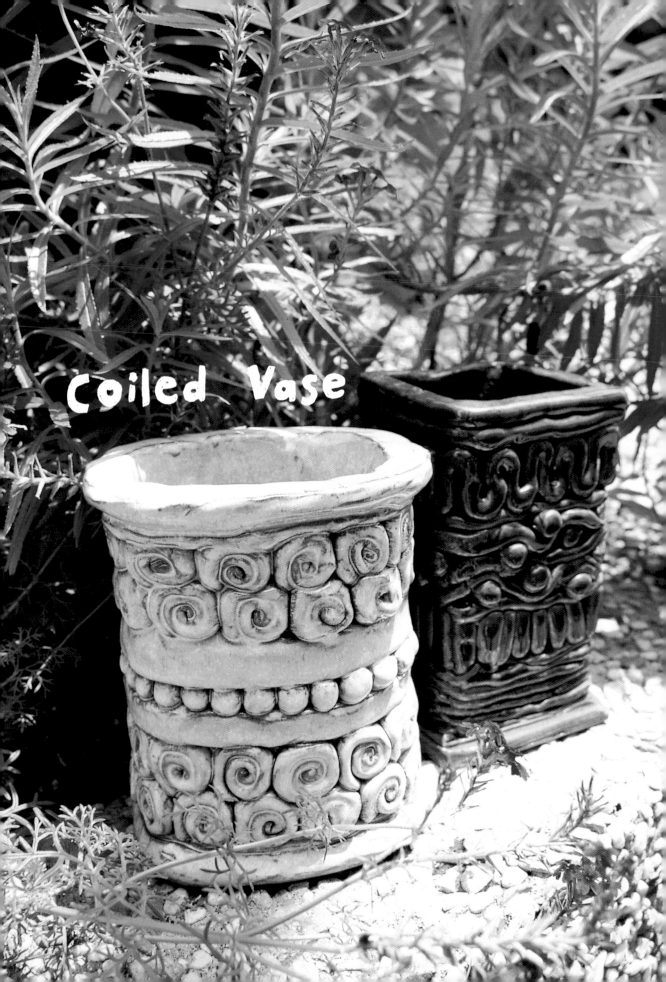

Coiled Vase

花瓶千層派
Coiled Vase

很多的陶藝教室喜歡把盤土條作為基本訓練。其實盤土條有它的難度，但只要抓住訣竅，發揮的空間倒是無限的寬廣，很多國內外的陶藝大師，都還是用土條盤築來完成很多高難度造型的作品。理由是經過手指擠壓，器物的密實與結構都了然於心。

初學者有些時候好不容易往上盤疊土條，卻發現越作越大、越來越塌，那就是因為陶土的慣性未受到注意，使得承受的重量受到乾濕與厚薄的考驗。盤築土條，只要變形就是方法出問題，表示你的技巧還不足以面對想要達到的造型。

為了讓小朋友盤土條的時候有依循，本單元要大家準備一個支撐體，來分擔土坯本身的重力。製作時，保留土條變化形成的圖案，有時可以休息一下，讓底層有了結構，再繼續往上盤築，這樣做一定能夠成功的。

內部也別忘了要整平喲！除了燒製前可以修整，素燒後也可以用砂紙再磨平一次。每個階段的細修都可以細細體會的。

素燒後塗布較稀的釉藥，這樣每個小縫都可被釉漿均勻覆蓋喲！

當紋路出現裂縫時，只要當初製作的方法正確，非結構性的裂紋都可等素燒後以稀泥漿滲入填平，等泥乾後上釉就會改善。可別在乾坯階段修補，這樣的話，破損面會因為吸水膨脹，乾後裂紋就更嚴重囉！

花瓶千層派
Coiled Vase

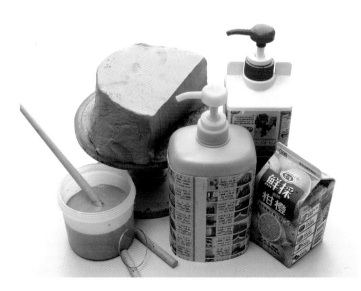

單元使用工具

- 各種空瓶
- 報紙
- 泥漿
- 鋼絲線
- 轉盤

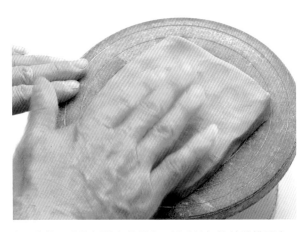

1 準備一塊陶板放在轉盤上，以手拍打使其結構緊實。

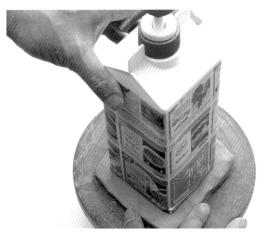

2 以牛奶瓶或洗髮精瓶子、沐浴乳瓶等，包上一層報紙，放在陶板上。

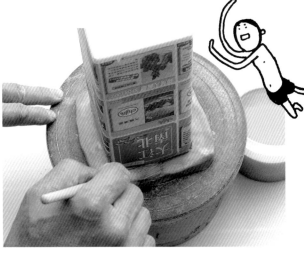

3 陶板周邊沾上泥漿，準備開始盤土條。

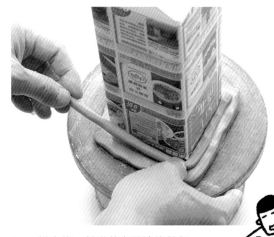

4 搓土條，並沿著容器邊緣盤起。

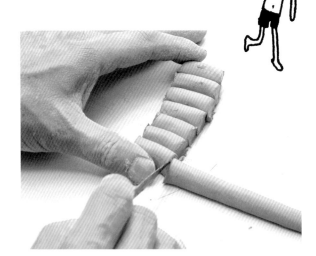

5 將土條盤到一定高度後，就可以開始變化花樣。記得接合的部分都要使用泥漿。

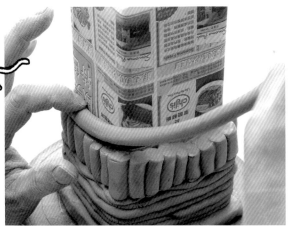

6 無論如何變化，都應將土條緊密接合。

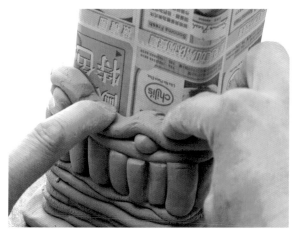

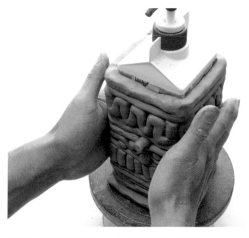

7 土條與土球的巧妙結合，只要稍作變化，也會產生意想不到的效果喲。

10 以雙掌輕拍，使花瓶工整緊密。

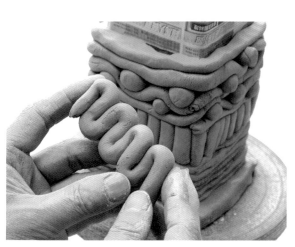

8 也可以將土條做成各種變化的元件後再黏上去。

11 完成後抽出支撐用的容器。

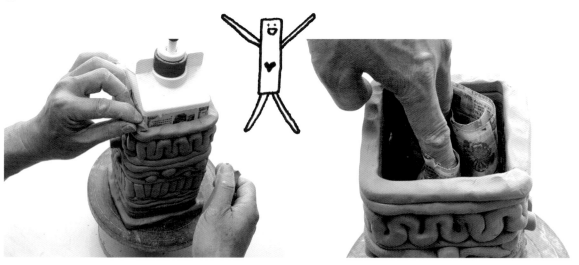

9 達到一定高度後，口緣再以土條箍緊。

12 以食指與中指夾住留在花瓶內的報紙，略作旋轉即可取出。

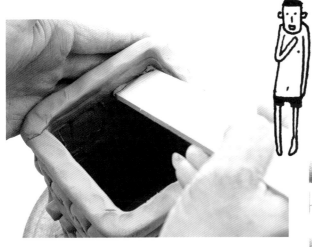

13 以木尺整修花瓶內部的縫隙，使結構緊密平整。

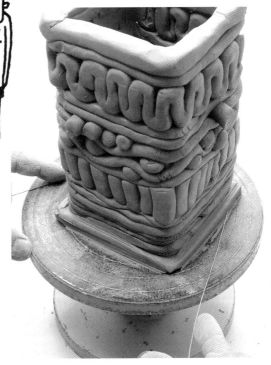

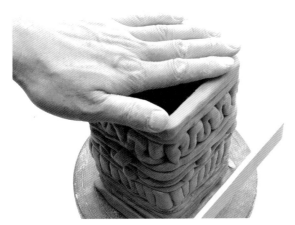

14 輕輕拍打整平瓶身，讓花瓶外形顯得較挺立。

16 用鋼絲線順著轉盤表面將花瓶取下。

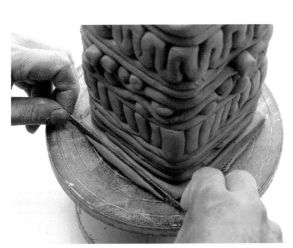

15 以鐵片切齊底部，將邊緣修整齊。

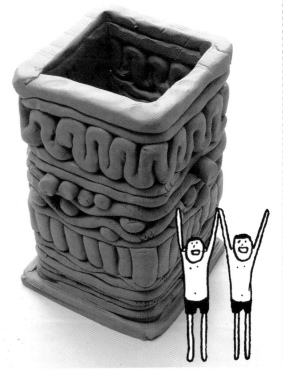

17 稍微整理一下，花瓶千層派就做好了。

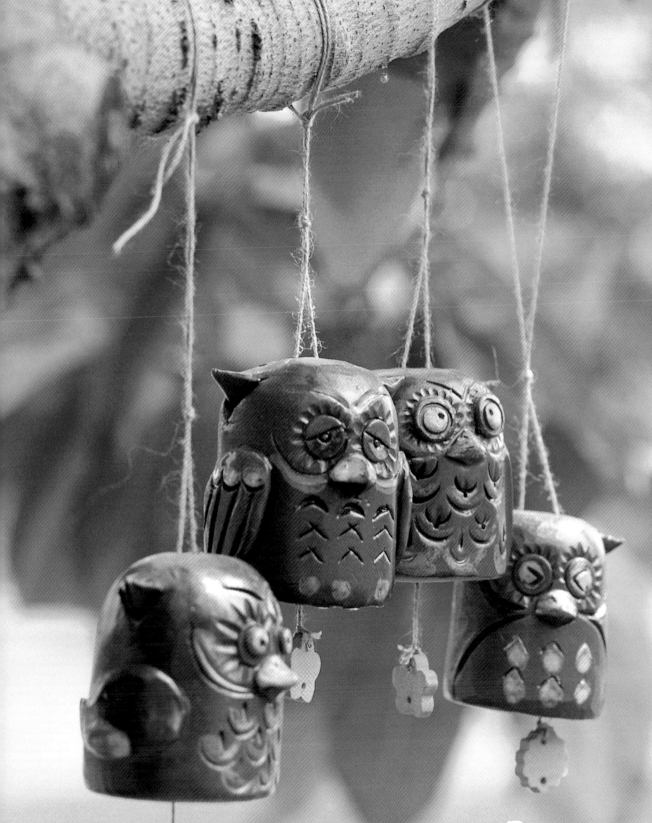

Owl Ringing Bell

貓頭鷹風鈴
Owl Ringing Bell

老師的話

貓頭鷹的造型很奇特可愛，只要稍稍誇張、變化，就能成為可愛的作品。隨著涼風陣陣，輕輕吹過貓頭鷹風鈴，發出清脆的聲音，好像也在幫我們傳遞祝福給遠方的朋友。

我們將風鈴的本體做成貓頭鷹的造型，這是它發聲的部位，坯體厚薄才是聲音清脆與否的關鍵，而撞擊的擺錘是否接觸面尖銳，也會相互影響。

製作時，不要太複雜，造型單純一體、厚薄適中，如果要製作整組的風鈴，只要在表情上作些調整就可以了。作品燒好後，加上擺錘，你可以試著綁在不同的高度，聲音會有細微的變化；你也可以在擺錘下方綁上絲線，並在絲線下端繫上一張小紙片，寫上祝福的文字，那麼這些心願在風的吹動下，會發出如樂音般的聲音，將我們的祝福，傳得好遠好遠⋯⋯。

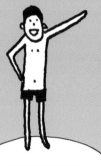

懸吊風鈴的方法和材質很多，例如可以用各種不同的麻絲、藤皮、魚線、皮繩……來綁綁看，也可以將綁好的風鈴繫於漂流木上，這樣會很有味道的。

製作貓頭鷹的身體，可以作出大大結實的頭部，至於底部可以作薄一些，這樣風吹起來聲音會比較清脆響亮喔。

貓頭鷹風鈴
Owl Ringing Bell

將用來當作擺錘的陶片作成一長串也很好玩，你可以試著作出各種形狀，或是綁上小紙片來裝飾，都是很不錯的嘗試喇！

單元使用工具

- 管狀物
- 擀麵棍
- 鋸片或刀子

1 準備一塊陶土，以擀麵棍擀成長條狀的陶板。

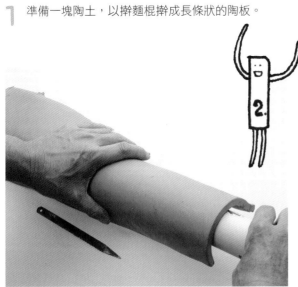

2 準備管狀物作為輔助，在上面包覆一層報紙，接著將陶板包裹成管狀。

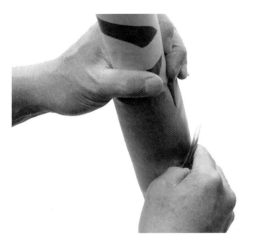

3 一手握著管子上方，另一手以不鏽鋼片抹平接縫。

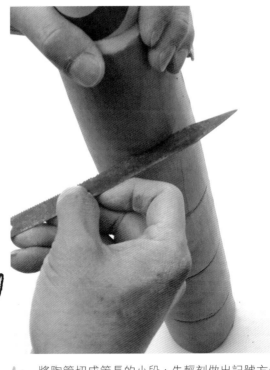

4 將陶管切成等長的小段，先輕刻做出記號方便等一下切成段。

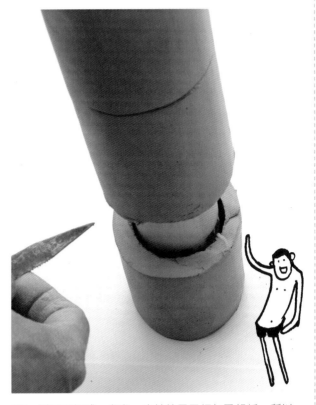

5 以刀子切成一段段。由於管子已經包了報紙，所以可以輕易取出。

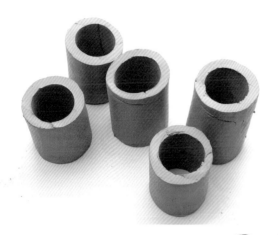

6 每個土管厚薄要均勻、高度要相等。

7 取其中一段放在手心，以大拇指和食指將口緣縮小。縮的方法是將土往內推，就可慢慢縮小。

8 用刀在想做耳朵的部位切出貓頭鷹耳朵，然後緩緩將之掀起，作成上揚的樣子。

9 以筆蓋印出貓頭鷹眼圈，印的時候要輕輕壓，太用力會戳出洞。

10 拿一小塊土捏出嘴喙，並沾泥漿、刮出粗糙面後黏在嘴的位置上。

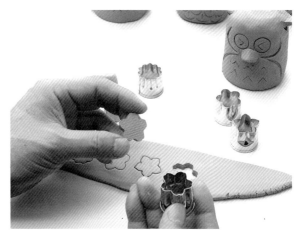

11 以刀切出貓頭鷹的瞇瞇眼。想給貓頭鷹不同的表情也可以試試不同的變化。

13 再擀一塊陶板，接著以模型壓出可愛的擺錘。也可不使用模型，以直接切割方式作出想要的形狀。

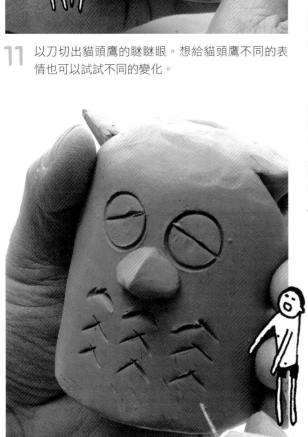

14 在每片擺錘上下各挖一個洞。

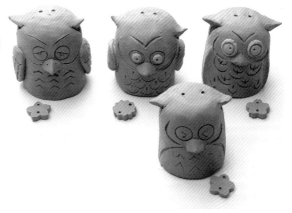

12 一手握著貓頭鷹，另一手刻出貓頭鷹身體花紋。花紋可以依自己喜歡作出各種圖案。

15 各種表情的貓頭鷹加上擺錘就成了可愛的風鈴。多做幾個，你的風鈴組合就會很可愛喔。

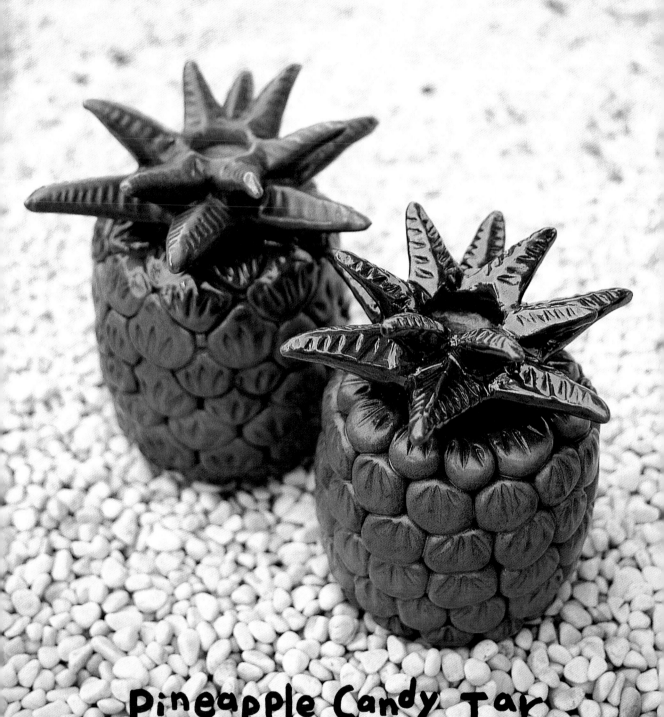

Pineapple Candy Jar

鳳梨糖果罐
Pineapple Candy Jar

Candy Jar

「旺來」，閩南語對鳳梨的稱呼充滿吉祥味，平常擺設也很討喜，但拿它作為創作的題材似乎太難了。不過，別擔心，只要用簡單的分解動作，幾個土球、幾條土條，就能生動作出果實和頂葉喲。

因為比較軟的黏土容易成形，小朋友堆疊小土球時常常有傾斜、變形的麻煩。所以我們可以到廚房找兩個碗當模具，最好是大小一致的湯碗，再找來紗布，那麼製作工整的果實就可迎刃而解了；至於頂葉就像聖誕樹一樣，將一根根尖牙般的土條依序黏好，就能成形。

比較困難的地方是蓋子的製作技巧，這就要靠自己多多練習，調整出標準密合的尺寸。像這類的組合方式，方便且容易製作出工整的罐型容器，小朋友不妨動動腦，想想看還有什麼水果造型可用這種方式來製作呢？

鳳梨尖齒狀的突出葉片,類似這樣的造型,在陶瓷結構上都屬於比較容易損壞或刺傷使用者的。所以製作這種零件時,要注意讓葉尖稍微厚實些,然後再以工具強調葉片紋路的變化。

果實上的圖案可簡約也可寫實,就看小朋友喜歡怎樣的感覺和製作的能力囉。

鳳梨糖果罐的尺寸取決於碗的大小和堆疊的高度。要注意製作過程中要將土球緊緊壓實,這樣才會形成結實的坯體,不會做好了又散開喲!

鳳梨糖果罐
pineapple candy jar

單元使用工具

- 碗
- 紗布
- 轉盤

1 　將土塊以雙手均勻的前後推動，以便搓成粗細均勻的粗泥條。

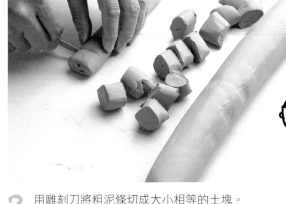

2 　用雕刻刀將粗泥條切成大小相等的土塊。

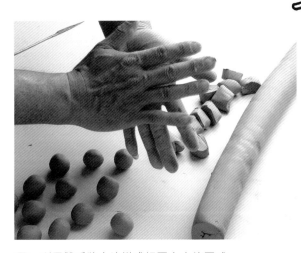

3 　利用雙手將土塊搓成相同大小的圓球。

4 　取一小塊土，先搓個大圓球，再壓成圓餅狀。

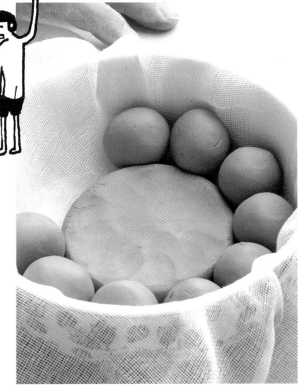

5 　在碗中鋪上紗布，圓餅放在中間，接著將土球順序排列於周圍，這是底部的作法。

6 將圓球與底部以大拇指抹平，讓底部與圓球接合。

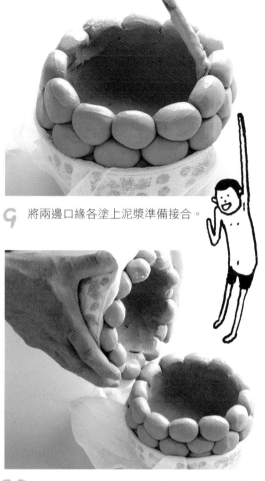

9 將兩邊口緣各塗上泥漿準備接合。

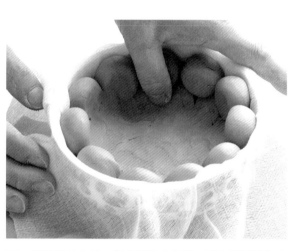

7 再陸續往上鋪，並持續抹合接縫。重複相同動作直到與碗同高。為了方便接著，也可在碗面上加高一層以利接著。

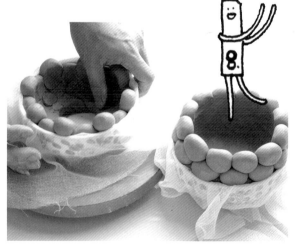

8 準備另一個碗重複先前動作，但注意這個中間不放圓餅，而要保留圓洞。這是上半截的作法。

10 慢慢拿起有圓洞的那組，將兩邊覆蓋接合。接合時要小心，注意動作要輕，以免破壞作品。

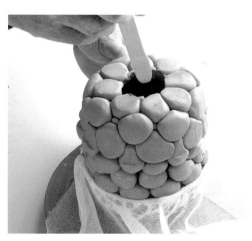

11 以木刀整理內部，使接縫能夠密合。

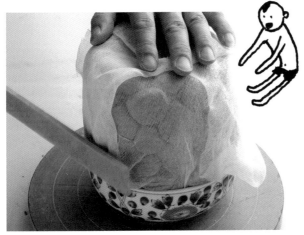

12 將作為果實的土坯包上紗布，以木尺輕拍，這樣能使外緣平整結實。

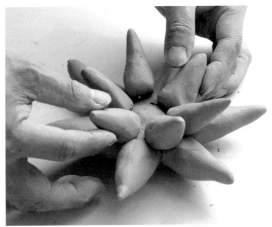

16 葉片繞著蓋子以泥漿接合組裝。

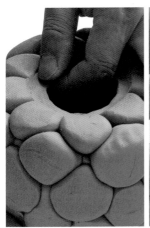

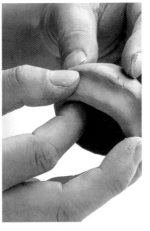

13 以大拇指、食指壓出罐口。

14 搓一個圓餅，並做成罐蓋的基底。

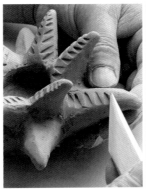

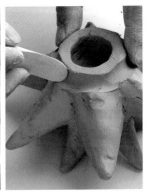

17 以木刀壓出鳳梨葉片上的紋路，上釉時會產生色彩深淺變化。

18 以木刀鈍端整修蓋子與葉片。

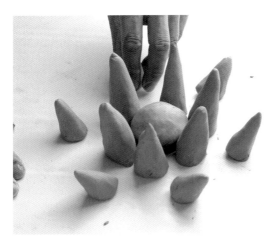

15 將土條切成若干小段，搓成三角錐狀的鳳梨葉片。

19 實用又有造型的鳳梨糖果罐完成囉。

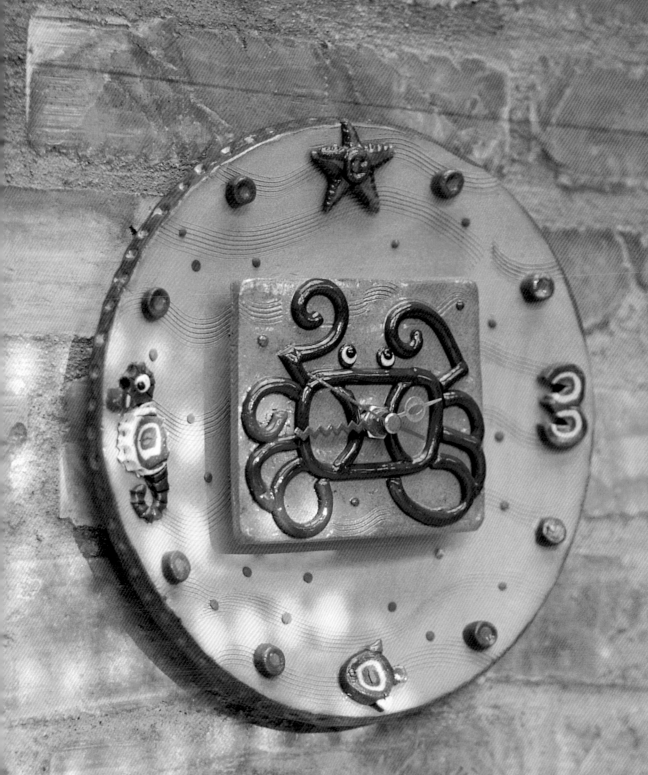

Crab Slabbed Clock

螃蟹漫步鐘
Crab Slabbed Clock

時鐘是我喜歡教作的題材之一，最主要是實用，只要掌握鐘體和針軸的大小，就能在燒成後組合出一個報時的壁鐘。大兒子出遠門讀大學，臨行前我用一個「紅龜踝印」在陶板上壓拓了一隻烏龜，背後挖空，燒成後組裝上鐘體，就成為

「烏龜鐘」。我說希望他能記住龜兔賽跑的寓意，因為善用時間就是學會自律的開始，也希望時間不要過得太快，像烏龜一樣慢慢爬──雖然這是不可能的。舉這個例子是想告訴大家，作陶不僅好玩，還可以添加自己很多的想法在裡面。

製作時鐘，鐘面上的時間刻度是可以變化的重點，例如可以加上熱帶魚、海星、海馬等圖案，營造出炎炎夏日海灘的氣息。但是要記得，陶板在濕軟時盡可能別去翻動，挖的動作最好在半乾階段進行，才會省力又不易變形。

鐘面的主圖最重要，好的圖案會說故事喔！但要注意，鐘軸要先量好大小，不要辛辛苦苦燒好了卻不能安裝，那可就變成「螃蟹睡眠鐘」囉。

四個主要刻度若能呼應主題的話，會很有意思的，看時間也會比較清楚喔。

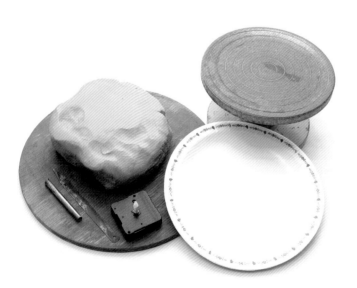

螃蟹漫步鐘
Crab Slabbed Clock

十二個刻度都要用分度規量出標準位置，這樣把作好的鐘掛正，才不會看錯時間喲。

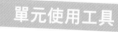

單元使用工具

- 轉盤
- 紙盤
- 圓形工作板
- 刀子
- 銅管
- 時鐘蕊心

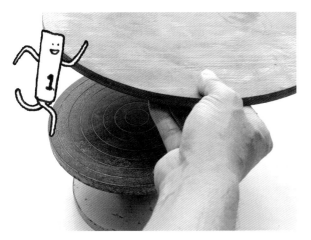

1 將圓形工作板放在轉盤上，這樣就可以避免作品黏在轉盤上。

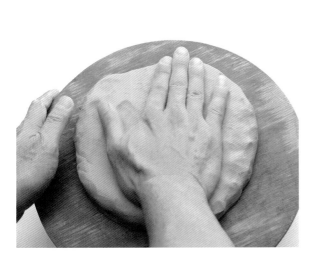

2 將一塊陶土放在木板上，以手掌拍打使其緊密。邊拍打邊轉動轉盤，可使陶板厚薄均勻。

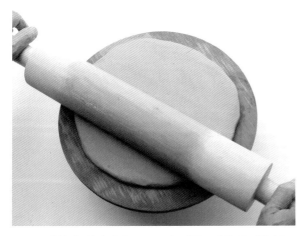

3 用擀麵棍將陶土往四面八方延展，成為圓形陶板。

4 一手轉動轉盤，一手以刀畫出圓形。

5 畫出比時鐘蕊心大些的方框，因為燒後會縮小。

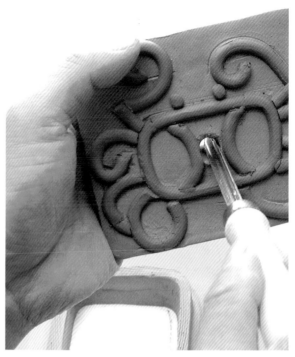

6　將切好的陶板放在紙盤上，使陶板具有弧度。放的
　　時候要小心，不要讓土的結構遭到破壞。

9　鐘面上以藍綠色土擠出土條裝飾，做成螃蟹圖案，
　　並於中間以銅管或其他工具挖洞。

7　方框周圍塗上泥漿，並刮出粗糙面。

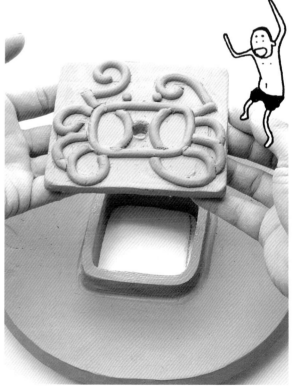

8　黏上長方形的土條，增加高度。多餘的土條以刀子
　　切掉，接合處要以手抹平。

10　塗上泥漿，黏上鐘面。放上去時要小心且平整
　　的放置。

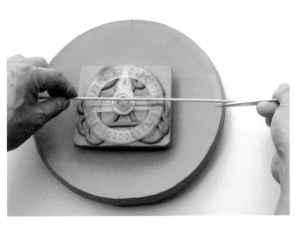

11　以分度規量出時刻，並以刀輕刻作時刻的記號。

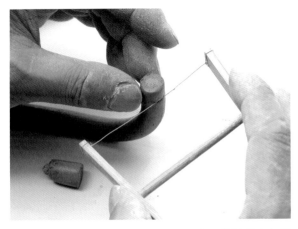

14　將完成的圓柱以鋼絲鋸片切片，橫斷面會有層次分明的色彩變化。

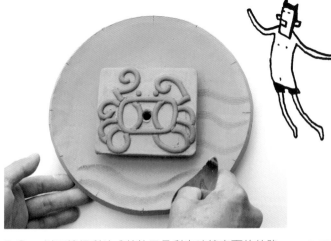

12　以不鏽鋼刮片或其他工具刮出時鐘表面的紋路。這裡可以照自己喜好隨意變化。

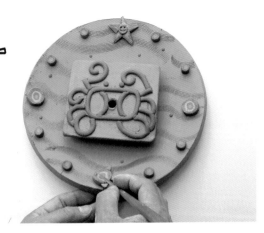

15　依照刻度黏上色土切片，也可以在重要刻度以海星或貝殼作為裝飾。接著部分一樣要塗上泥漿、刮出粗糙面。

13　製作鐘面刻記時，要先用色土搓一條土條，再包一層不同色土，層層包裹後搓成圓柱形狀，等會兒切開時，就會出現美麗的顏色。

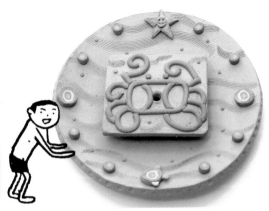

16　充滿海洋風味的螃蟹時鐘做好囉。動動腦你也可以做田園風味的時鐘，甚至其他自己鍾愛的造型。

國家圖書館出版品預行編目 (CIP) 資料

兒童陶全書：簡單有趣的 11 種玩陶手法，捏
出創意十足的陶器！/ 呂嘉靖著 . -- 初版 . -- 臺
北市：積木文化出版：家庭傳媒城邦分公司發
行 , 2019.12

面；　公分

ISBN 978-986-459-180-0(平裝)

1. 陶瓷工藝

938　　　　　　　　　　　　108005352

兒童陶全書 （原《兒童陶入門》、《兒童陶進階》）

簡單有趣的 **11** 種玩陶手法，捏出創意十足的陶器！

作　　　者　　呂嘉靖

總 編 輯　　王秀婷
責任編輯　　張倚禎
版　　權　　張成慧
行銷業務　　黃明雪

發 行 人　　凃玉雲
出　　版　　積木文化
　　　　　　104台北市民生東路二段141號5樓
　　　　　　電話：(02) 2500-7696 | 傳真：(02) 2500-1953
　　　　　　官方部落格：www.cubepress.com.tw
　　　　　　讀者服務信箱：service_cube@hmg.com.tw
發　　行　　英屬蓋曼群島商家庭傳媒股份有限公司城邦分公司
　　　　　　台北市民生東路二段141號11樓
　　　　　　讀者服務專線：(02)25007718-9 | 24小時傳真專線：(02)25001990-1
　　　　　　服務時間：週一至週五09:30-12:00、13:30-17:00
　　　　　　郵撥：19863813 | 戶名：書虫股份有限公司
　　　　　　網站：城邦讀書花園 | 網址：www.cite.com.tw
香港發行所　城邦（香港）出版集團有限公司
　　　　　　香港灣仔駱克道193號東超商業中心1樓
　　　　　　電話：+852-25086231 | 傳真：+852-25789337
　　　　　　電子信箱：hkcite@biznetvigator.com
馬新發行所　城邦（馬新）出版集團 Cite（M）Sdn Bhd
　　　　　　41, Jalan Radin Anum, Bandar Baru Sri Petaling, 57000 Kuala Lumpur, Malaysia.
　　　　　　電話：(603) 90578822 | 傳真：(603) 90576622
　　　　　　電子信箱：cite@cite.com.my

製版印刷　　上晴彩色印刷製版有限公司
封面設計　　張倚禎

城邦讀書花園
www.cite.com.tw

2019年 12月19日　初版一刷
售　價／NT$ 550
ISBN 978-986-459-180-0

Printed in Taiwan.